無聲的歡樂頌
用音樂征服命運的貝多芬

Copyright 8notes.com 2005

盧芷庭 著

「音樂是比一切智慧一切哲學更高的啟示......誰能參透我音樂的意義，
便能超脫尋常人無以振拔的苦難。」

無聲的歡樂頌
用音樂征服命運的貝多芬

目錄

前 言

　　歷史發展的每一個時代，都有值得我們追隨的人，都有激勵我們
奮進的力量。這些曾經創造歷史、影響時代的人物，或以其深邃的思
想推動了世界文明的進步，或以其叱吒風雲的政治生涯影響了歷史的
進程，或以其在自然科學領域中的巨大成就造福於全人類……

　　因為有了他們，歷史的車輪才會不斷前行；因為有了他們，歷史
的內容才會愈加精彩。他們已經成為歷史長河的風向標，引領著我們
人類走向更加深邃的精神世界和更加精彩的物質世界。今天，當我們
站在一個新的紀元回眸過去的時候，我們不能不提起他們的名字，因
為是他們改變了世界，改變了人類社會的發展格局。了解他們的生平、
經歷、思想、智慧，以及他們的人格魅力，也必然會對我們的人生產
生重大的影響。

　　為了能夠了解並記住這些為人類歷史發展做出過巨大貢獻的人
物，經過長時間的遴選，我們精選出了六十位最具時代性、最具影響
力、最具代表性的人物，編寫成為這套系列叢書，其宗旨是：期望透
過這套讓讀者易於接受的傳記形式的叢書，對讀者產生潛移默化的影

無聲的歡樂頌
用音樂征服命運的貝多芬

響，使讀者能夠從中吸取到有益的精神元素，立志成才，為人類作出貢獻。

本套叢書寫作角度新穎，它不是簡單堆砌有關名人的材料，而是精選了他們一生當中一些富有代表性的事件和故事，以點帶面，從而折射出他們充滿傳奇的人生經歷和各具特點的鮮明個性。透過閱讀這套叢書，我們不僅要了解他們的生活經歷，更重要的是了解他們的奮鬥歷程，以及學習他們在面對困難、失敗和挫折中所表現出來的傑出品質。

此外，書中還穿插了許多與這些著名人物相關的小知識、小故事等。這些內容語言簡潔，可讀性強，既能令版面豐富靈活，又能開闊閱讀視野，同時還可作為讀者學習中的積累和寫作素材。

我們相信，這一定是一套能令讀者們喜愛的傳記叢書。透過閱讀本套叢書，我們也能夠真切了解到這些偉大的人物對一個、乃至幾個時代所產生的重大影響。

現在，就讓我們一起翻開這些傑出人士的人生故事，走進他們生活的時代，洞悉他們的內心世界，如同與這些先賢們促膝談心一般，讓他們激勵我們奮進，促使我們洞察人生，鼓舞我們磨練心志，走向成功！

故事導讀

　　路德維希‧范‧貝多芬（一七七○到一八二七年），德國著名作曲家、維也納古典樂派代表人物之一，對世界音樂的發展產生了舉足輕重的影響，被人們稱為「樂聖」。

　　貝多芬的祖父是波昂的一名宮廷樂隊指揮，父親是一位宮廷男高音歌手，母親是一位女傭。自幼貝多芬就顯露出了非凡的音樂天賦，父親為了將他培養成像莫札特一樣的神童，從小就逼他學習鋼琴和小提琴。從八歲開始，貝多芬就已經開始在音樂會上表演並嘗試作曲了。

　　如莫札特所預言的那樣，貝多芬後來成為世界音樂史上最偉大的作曲家之一。他的創作體現了他堅強的意志和性格，反映了那個時代的進步思想，具有濃烈的英雄主義情感，激奮人心。他的作品既壯麗宏偉又樸實鮮明，音樂內容十分豐富，同時又容易被聽眾接受和理解。

　　從一七九六年起，貝多芬的聽力就開始下降，後來甚至完全喪失了聽力。即便如此，他依然沒有放棄對音樂的執著，而是「扼住命運的喉嚨」，用堅強的意志克服了重重困難，創作出了許多經典的傳世之作，比如代表他樂觀主義的《英雄交響曲》，代表他堅韌毅力的《第

九交響曲》等。

在這些經典的音樂作品當中，貝多芬將自由的精神和滿腔的熱情都傾注其中，從而開創了音樂史上的新領域，總結了他光輝燦爛、史詩般的一生，也展現了人類美好的願望。

一八二七年三月二十六日，貝多芬在維也納辭世。雖然當時沒有一個親人陪伴在他的身邊，但在二十九日的葬禮上，卻有無數人前來為這位音樂大師送行、哀悼。他的墓碑上銘刻著奧地利詩人格里爾帕的題詞：

「當你站在他的靈柩面前的時候，籠罩著你的並不是志頹氣喪，而是一種崇高的感情；只有對他這樣的一個人我們才可以說：他完成了偉大的事業……」

本書從貝多芬的兒時生活寫起，一直追溯到他所創造的音樂作品以及所取得的輝煌成就，再現了貝多芬具有傳奇色彩的一生，旨在讓讀者朋友能夠真切了解這位偉大音樂家坎坷而充滿磨難的人生歷程，體會他對音樂執著不懈的追求，以及對命運不放棄、不認輸的堅毅精神。

第一章　由盛轉衰的音樂世家

那些立身揚名出類拔萃的，他們憑藉的力量是德行，
而這也止是我的力量。

——貝多芬

無聲的歡樂頌
用音樂征服命運的貝多芬

（一）

　　波昂是一個位於德國中西部的美麗而古老的城市，也是世界音樂史上鼎鼎有名的聖地。

　　一七七〇年十二月二十六日，在波昂城後街的一條小巷中，從一幢破舊的、搖搖欲墜的小閣樓中透出一線昏暗的燈光。閣樓裡，房間矮小，陳設簡單，一位年輕的母親正要臨產。

　　兩個小時過去了，小生命依然沒有降生，母親瑪麗亞已經痛得筋疲力盡，而父親卻不知去向。

　　又過了半個時辰，忽然，一陣嬰兒響亮的啼哭聲打破了小閣樓的寂靜，一個男嬰誕生了。這個孩子，就是我們故事的主角路德維希 · 范 · 貝多芬。

　　瑪麗亞那雙善良、溫柔的眼睛注視著這個小生命，眼裡流出無盡的母愛。她不時撫摸著小傢伙的額頭、臉蛋兒，高興極了。

　　這時，教堂的鐘聲響起，天已經亮了。

　　不一會兒，市集上小酒館的門打開了，那個剛剛降生的嬰兒的父親約翰跌跌撞撞出來了。他一邊走著，一邊唱著歌。他是一個男高音歌手，因此即使是喝得爛醉如泥，他還是唱得相當不錯。

　　約翰連妻子生產都不顧，又喝了一夜酒，天亮了才回家。

　　推開閣樓沉重而破舊的門，一眼就看到了搖籃中正在酣睡的小生命。

第一章 由盛轉衰的音樂世家
（一）

「天啊，瑪麗亞，你生了！」他禁不住歡快大喊起來。

「約翰，不要那麼大聲，」瑪麗亞溫柔說，「安靜點，來看看你的兒子吧。」

「啊，是個男孩兒？……」

「是的。」

約翰高興得幾乎跳起來，又喊又叫：

「太好了，我有繼承人了！他長大後，一定也會成為一名歌手，要不就是個大音樂家，哈哈！……」

約翰來到搖籃旁邊，小傢伙已經被大吵大笑的父親吵醒了。他睜開那雙烏黑發亮的眼睛望著父親。約翰親昵注視著兒子，端詳著兒子的模樣，喃喃說：

「奇相！天才！小傢伙長大後一定會成為一個了不起的音樂家！」

酒鬼約翰雖然犯過一萬次錯，但是這一次他卻說對了。

（二）

貝多芬的家族是個音樂世家。早在一七三三年時，貝多芬的祖父老路德維希就已經是一位音樂造詣頗深的風琴家了，同時還是一位知名度頗高的歌唱家。

老路德維希最早是從列日來到波昂的，並在科隆的宮廷樂隊任職。在教堂和歌劇院中主唱男低音。

在波昂生活了五個月後，老路德維希愛上了一位十九歲的德國姑娘，並很快與她結婚了，兩人一起定居在波昂。

但是，老路德維希的前兩個孩子在出生後不久就都夭折了，這讓他十分難過。直到第三個孩子約翰・范・貝多芬（貝多芬的父親）出生，並健康活下來，老路德維希才逐漸擺脫了喪子之痛，又重新投入到他所鍾愛的音樂事業之中。

遺憾的是，有關貝多芬祖母的記載很少，人們只知道她的名字叫瑪利婭・約瑟夫・波爾，還知道她特別嗜酒。

當老路德維希去世後，波爾就被兒子約翰送到波昂的一所教堂中生活。由於約翰和母親一樣，也是個酒徒，這一嗜好令貝多芬的家庭經濟狀況越發糟糕。而且約翰也是因為無法滿足母親的要求，才不得不將她送到教堂去。

約翰從小就跟隨父親學習音樂和演唱，但約翰卻沒有像父親那樣，表現出較高的音樂天賦。十六歲時，約翰才被允許進入宮廷，在合唱

隊中擔任男中音，或在歌劇中飾演配角。父子兩人經常一起演出，但約翰卻表現平平，就連老路德維希最後都跟外人否認約翰是自己的兒子。

當然，老路德維希並不是否認自己與約翰的血緣關係，而是否認約翰的音樂天賦。同時，也沒有任何音樂界的友人願意承認約翰的才華。自私、酗酒、庸碌無為的生活，是約翰終其一生的主旋律。也正因為這樣，約翰讓老路德維希傷透了心。

一七六七年，約翰與一名女子瑪麗亞‧馬達琳娜‧凱維利希相識並相愛了。

然而當他準備與瑪麗亞結婚時，卻遭到了老路德維希的強烈發對。他聲言，經過自己的調查，他發現瑪麗亞曾經是一名侍女。

但是，老路德維希的反對並沒有讓約翰動搖，當年的十一月十二日，約翰毅然與瑪麗亞結婚了。

其實，貝多芬的母親瑪麗亞的命運十分坎坷，她的父親是宮廷的一等廚師。十七歲時，她嫁給了一個男僕，可是沒過多久，丈夫就死了。

艱難而無奈的生活迫使她只好改嫁，可是與約翰結婚後，她的生活也不幸福。而且婚後不久，她的父母也相繼去世了。

儘管老路德維希與瑪麗亞兩家都是皇帝的僕人，但老路德維希卻並不希望這個地位比自己更為低下的廚師女兒作自己的兒媳婦。他既討厭兒子的平庸，也同樣討厭兒媳婦的唯唯諾諾。

無聲的歡樂頌
用音樂征服命運的貝多芬

瑪麗亞再婚後的第三年，即一七六九年，與約翰的第一個兒子出生，可是只活了六天就不幸夭折了。

瑪麗亞也逐漸看清了自己的生活：一個外表漂亮卻沒有生活能力的宮廷歌手的妻子。丈夫約翰每次從酒館回來，都要喝得爛醉，並且把錢花得一分不剩。

瑪麗亞的生活陷入了十分艱難的境地。她既要維持家庭的生計，又要應付財主和雜貨店頻頻送來的帳單。

而更令她難以應付的，是頻繁生兒育女。從一七六九年第一個孩子出生，到一七八一年的十二年間，她先後生育了六個孩子，只有三個活了下來。其中的第二個孩子，就是一七七〇年出生的貝多芬。

不過，關於貝多芬的出生卻是爭議不斷，這也為後來人們為他寫傳記增添了不少困難。

第一個就是關於他出生時間的爭議。貝多芬自己認為，他出生於一七七二年的十二月，而不是一七七〇年的十二月。貝多芬始終認為，那些證明他受洗年分的證明書，都是他的哥哥路德維克‧馬利亞的。

但是，有人卻認為這大概出自貝多芬的幻覺。事實上，從後來的種種情形來看，他既不情願也不能理性考慮他的出生年月。

第二個就是關於貝多芬雙親的爭議。在一八一〇年的一份報紙上，曾有一些傳說，稱貝多芬是一位普魯士君王的私生子。後來這個傳說還一再被錄入百科全書、音樂辭典以及各種音樂期刊當中，直到他去世。

（三）

貝多芬的父親約翰在與他的母親結婚時，曾遭到老路德維希的強烈反對。只是約翰最終並沒有屈從於父親，還是按照自己的意願結婚了。

那麼，老路德維希為何要那麼堅決反對呢？

人們推測，可能是擔心約翰與一個寡婦結婚會擾亂他們原來那種井然有序而舒適的生活環境。多年來，他一直都與兒子一起住在一所公寓中，公寓有六個房間和一個女侍的臥房，日子過得很舒適。

據他們的房東費希爾在回憶錄當中描述，他們的房間布置得十分優美，都有比較高檔的傢俱和許多油畫、銀器等。這樣有條理的生活，當然不希望有所改變，尤其不希望是個寡婦將他的兒子從自己的身邊奪走。

這樁沒有得到父親支援和祝福的婚姻，在後來的歲月中充滿了種種衝突和矛盾。瑪麗亞在結婚後不久，就開始後悔了。但她後悔的原因，並不是因為貧窮，而是因為她的丈夫約翰。

雖然老路德維希反對兒子的婚事，但在兒子結婚的最初幾年，他還是對兒子的家庭精心呵護，而且當時老路德維希除了擔任宮廷樂團指揮外，還經營煙酒事業，這也讓他獲得了比較豐厚的收入，所以他也根本不在乎幫兒子養家。

而且，兒子的婚姻也沒有對他造成什麼威脅，兒媳尊重他的地位，

無聲的歡樂頌
用音樂征服命運的貝多芬

也把他當成家長來看待；而他與兒子的關係也沒有發生什麼大的變化。後來，他又有了可愛的孫子們。

表面看來，約翰好像處處都受到父親的支配：老路德維希為他選擇職業，教導他學習音樂，推薦他進入宮廷禮拜堂，替他謀得宮廷歌手的職位，而且，他還擔任兒子的雇主和監護人。當初之所以反對兒子的婚姻，可能是因為覺得約翰還不能成為一個負責的丈夫和父親吧。

現在看來，約翰的婚姻顯然違背了父親的意思，因為父親與他的關係仿佛是一種支配與被迫接受的關係。因此，約翰對他的父親始終潛伏著某種敵意。這種情緒直到他父親去世後才完全暴露出來。

約翰在事業上的成就與他的父親相差甚遠，他的天賦也比較平庸，但約翰卻缺乏自知之明。在一七七四年的一月，也就是老路德維希去世不到兩週的時間裡，約翰便向選帝侯（指德國歷史上那些擁有選舉羅馬人民的國王和神聖羅馬帝國皇帝權利的諸侯）請求加薪。

他在寫給選帝侯的信中這樣說道：

茲謹向選帝侯閣下稟告：家父已經歸西。家父在世的四十二年中，曾服役於選帝侯閣下，榮膺宮廷樂指揮，竊以為個人足以勝任他的職位，唯不敢貿縱向閣下自陳……

約翰雖然有著超越父親的幻想，但卻缺乏追上現實的勇氣。費希爾的家人記得，他經常趴在窗戶上，凝望著外面的雨絲，或者向他的貪杯之交魚販子克倫扮鬼臉，這個魚販子也同樣每天懶散的靠在街對面的窗邊。

後來，約翰不在家的時間越來越多，他經常和他的朋友連續幾個晚上徘徊在酒肆中，或者在街頭閒逛，直到午夜或清晨才回家。

後來的幾年，約翰更是聲譽低落。所幸的是，在一七八四年以前，由於受到父親以及當時有權勢內閣的庇蔭，朝廷還能稍稍容忍他。

一七八四年後，當時對約翰一家還算友善的選帝侯和內閣相繼去世，在新上任的選帝侯宮廷中，約翰完全失去了倚靠。

一七八五年，約翰又試圖欺詐貝德布斯的繼承人，並因此令自己陷入窘境。這件事情，也讓他在宮廷以及在波昂的地位降到了最低點，加速他走向人生的下坡。

此後，選帝侯出於憐憫，勉強將約翰留在了宮廷當中，但他在大家的心目中已經是一個滑稽可笑而又無用的人物了。

無聲的歡樂頌
用音樂征服命運的貝多芬

第二章 內心孤獨的童年

　　把「德性」教給你們的孩子：使人幸福的是德性而非金錢。這是我的經驗之談。在患難中支持我的是道德，使我不曾自殺的，除了藝術以外也是道德。

　　　　　　　　　　　　　　　　　　——貝多芬

無聲的歡樂頌
用音樂征服命運的貝多芬

（一）

幼年時期的貝多芬，十分羨慕和崇拜他的祖父。一生當中，他都念念不忘這位「宮廷樂團指揮」的祖父。可以說，老路德維希對貝多芬的影響是十分深遠的。

一位宮廷油畫家曾為老路德維希畫過一幅精美的肖像畫，畫卷中的老路德維希身穿一件果綠色、衣邊上鑲著珍貴毛皮的禮服，頭上戴著一頂做工精美的天鵝絨帽；他的雙眼炯炯有神，鼻梁長而直，神情瀟灑，散發出一種藝術家所特有的氣質。

然而，貝多芬的容貌與祖父在相比卻有著天壤之別。因為，貝多芬的相貌幾乎可以用「醜陋」來形容。

在貝多芬很小的時候，就喜歡與祖父在一起。兩歲的時候，貝多芬得了一場痘瘡，結果使他胖胖的小臉上留下了一片小小的疤痕。每次約翰看到了，都會搖著頭說：

「我居然有這樣一個醜兒子，只是因為生了病，你可別埋怨我啊！……不過，這也不要緊，因為凡是世上的天才，通常長得都不太漂亮。」

母親瑪麗亞和祖父老路德維希卻並不在意，他們認為貝多芬是天底下最漂亮的孩子。尤其是老路德維希，對貝多芬非常寵愛，把自己的許多時間都消磨在這個孫子身上。

那時，老人家獨自住在小閣樓對面的一間屋子裡。貝多芬經常跑

下閣樓，到對面去找祖父，聽祖父唱歌。

可惜好景不長，一七七三年聖誕的夜晚，老路德維希這位竭盡全力支撐家庭的家長和慈愛的祖父溘然長逝了。儘管當時的貝多芬還十分年幼，但他已經能夠記住祖父。此後，關於祖父的記憶也不斷在童年的貝多芬及成年後的貝多芬腦海中回映。

貝多芬一生都在模仿他的祖父，當然，這在當時也是件很自然的事，因為他的祖父曾是波昂音樂界最具影響力的人物。貝多芬一生都夢想自己能夠成為像祖父一樣的「宮廷樂團指揮」。

但是，這也顯示出了貝多芬對父親的排斥。他將祖父理想化了，自然就無法接受父親 但他的父親約翰顯然無法恢復祖父在世時在宮廷中獲得的地位和產生的影響。

童年時期的貝多芬在祖父的支撐下，度過了一段比較快樂的時光。在宮廷中，音樂包圍著他。當他需要幫助時，那些音樂家們也會很樂意向他提供幫助。

在貝多芬五歲的時候，他們搬了一次家。新居對於童年時期的貝多芬充滿了吸引力，他經常站在閣樓上那個臨街的窗戶面前，凝望著窗外熱鬧的街市和遠處若隱若現的山麓。

面對這充滿生機的一切，貝多芬的眼中卻時常會流露出一種難以言喻的茫然和一種捉摸不定的靈氣。

河邊的那條街是貝多芬童年時期的主要活動場所，貝多芬經常一個人在那條街上散步，一副滿懷心事的樣子。

無聲的歡樂頌
用音樂征服命運的貝多芬

　　隨著家裡孩子的增多，家庭的經濟狀況也每況愈下。父親約翰每天只知道酗酒，而且每次都會喝得酩酊大醉；母親每日在家中操勞，為孩子們準備食物和衣服等。這也讓幼小的貝多芬從心中明白了母親的辛勞。在他的心靈深處，同情心與堅強、固執在一起慢慢成長和沉澱。

　　有時母親有空時，貝多芬也會央求她講一講祖父的故事。儘管當時老路德維希反對約翰與她的婚事，但在母親瑪麗亞的心中，老路德維希還是很值得稱頌的。因此，她每次都會愉快答應貝多芬，講一些祖父的事情給他聽。

　　在貝多芬的眼中，母親是個勤勞、溫和、善良的女人，不論在生活上，還是在道德上，她都為孩子們樹立了榜樣。她不好高騖遠，做自己力所能及的事，而且不嚴厲、不刻薄。孩子們都很信任她，她的很多美好的品德也都深深影響著孩子們。

（二）

在貝多芬心目中，父親的形象與母親截然不同。而且隨著年齡的增大，他對父親也越來越排斥。他討厭父親酗酒，討厭父親的吹噓、自負。

這種情況到了貝多芬可以接受音樂教育的年齡時，顯得更加嚴重——大約在四五歲時，貝多芬開始學習音樂。約翰想趁著這個時機來建立他在家庭中的領導地位。

事實上，他並不是真心要藉此來教導一個天賦過人的孩子來學習演奏樂器和小提琴的藝術，相反，他卻用一種粗暴與任性的方式來對他的兒子進行音樂教育。後來，貝多芬的一個童年時代的同伴曾說：

「每次，貝多芬的父親都會使用暴力來促使他學習音樂……為了強迫他去練琴，他經常責打貝多芬。」

貝多芬的父親不僅嚴厲，簡直就是殘忍。據說，他經常會把貝多芬關在地窖中，以此作為貝多芬不聽話的懲罰。

這樣過了幾年，約翰發現自己的知識已經不足以勝任對貝多芬的音樂教育了，於是，他就請了一位名叫托比亞斯 ‧ 佩佛的演員兼樂師來幫忙。

可是不久，佩佛就與約翰混在了一起，並成為酒友。約翰經常邀請佩佛到他的公寓住，一直到第二年的春天他才離開。當時，一位住在波昂的低音提琴家毛勒曾這樣描述貝多芬當時的情況：

無聲的歡樂頌
用音樂征服命運的貝多芬

往往佩佛與貝多芬的父親在酒肆裡縱飲，直到十一二點才回家。回家後，他們發現小貝多芬已經躺在床上睡著了，父親約翰就將他粗魯搖醒，然後讓他去練琴。貝多芬經常邊哭邊走向鋼琴，然後在鋼琴邊一直練到天亮。而佩佛則坐在他身邊，看著他。

可能人們不能理解，為什麼約翰不將貝多芬送到學校去接受正規的教育？事實上，貝多芬對當時學校的教育方式和內容極其反感，曾先後兩次轉學。

後來，他又轉到了一所拉丁文學校，在學校中所學到的拉丁文知識對他後來的創作起到了一定的作用。而且，他的法文和義大利文也學得很棒。但是，貝多芬卻不喜歡數學，而且一生都對這門課程不甚了解。

約翰已經注意到了，儘管他對孩子們的管教都很嚴厲，但不是每個孩子在音樂方面都有出色的表現。在約翰看來只有貝多芬演奏達到了相當高的水準。

約翰不想壓抑兒子的音樂才華，相反，他反而將貝多芬的才華當作一種自我炫耀的手段，甚至是賺錢的工具。為此，他經常邀請波昂的音樂愛好者來他的公寓聆聽小貝多芬的演奏，但通常都是收入場費的。

一七七八年，約翰還曾設法安排貝多芬在一場音樂會中公演。但是，後來的小貝多芬並沒有再參加公開的音樂演奏會。從這方面可以看出，人們在當時並不認為貝多芬是一個音樂神童，因為他的父親約

翰本身就是一個天分有限的人，人們自然對小貝多芬的看法也會比較一般了。

　　由於童年時期這些不愉快的記憶，貝多芬在成年後也很少提起自己的童年生活。即便提到了，也是含糊其辭。為了讓自己不受這些記憶傷害，他一方面流露出對母親的敬愛和懷念，另一方面又不會提有損約翰名譽的話。

　　貝多芬雖然一生都很敬重他的母親，但由於年幼時母親沒有太多的時間照顧他們，總是將他們交給傭女照顧，所以，貝多芬的童年也是個缺少母愛的童年。

（三）

在父親嚴苛的管教和限制下，貝多芬開始以奔放的幻想來展現他的天賦。他常常用大提琴以及鍵盤樂器進行即興演奏。但是，每次父親聽到他的演奏後，都會粗暴制止和責備他：

「你現在彈奏的到底是一些什麼無聊的東西？我不准許你有這樣的彈奏方法，你必須按照樂譜來彈，否則你所彈的就不會有什麼用處！」

有一次，貝多芬又按照自己的想像來彈奏，他的父親大聲喊道：

「我告訴你的話，你難道沒有聽見嗎？」

貝多芬不理會父親，繼續又彈奏了一會兒，才向他的父親說：

「這不是很美嗎？」

但他的父親卻回答：

「那不相干，這都是你自己胡亂搞出來的，你現在還不能這樣做！」

儘管貝多芬對父親的很多行為都很反感，但其實他對父親還是有一片孝心的。他經常領著兩個弟弟到街上去尋找喝醉的父親，並悄悄將父親扶回家。有人曾看到貝多芬「拚命」阻擋員警逮捕他的父親。雖然後來貝多芬很少提起自己的父親，但只要聽到別人說父親的不是，他就會勃然大怒。

由此可見，貝多芬對他的雙親有著深切的愛，但卻未能從他們的

心底換起親情的共鳴,這可以說是貝多芬的不幸。

無奈之下,貝多芬也就放棄了任何可以建立溫情與友愛關係的希望。因此,幼年時期的貝多芬可以說是遠離他的夥伴與玩伴,也同樣遠離他的雙親,因而在心裡建立一種以自我為中心的社會。

不過,貝多芬幻想的生活重心還是他的音樂,這幾乎占據了他清醒的全部時刻。從彈奏樂器中,他獲得了極大的滿足和成就感。相比之下,親情和友誼似乎算不了什麼。

貝多芬後來告訴他的學生卡爾‧切爾尼說,那段時間他練習得「極其勤快」,通常都一直練習到午夜以後。他希望自己能夠在技巧上追求完美,日後能夠成為當代傑出的鋼琴演奏家之一。

同時,貝多芬還不斷增強自己即興演奏的能力,在孤獨中將內心那些豐富華麗的音樂想像表現出來。而貝多芬所激發出來的創作思潮,不但鼓舞了自己,也令後來的聽眾深受感動。

除了在家中練習鍵盤樂器外,貝多芬也到外面去拜師學習其他樂器,如大提琴、風琴、小提琴以及號角等。

貝多芬就是這樣用音樂,將自己包裹在他的白日夢所形成的一件隱形斗篷之中。與理想中的世界比起來,貝多芬的現實世界可以說是黯淡無光的。

著名哲學家佛洛德將一種幻想命名為「家庭羅曼史」。當處於這種幻想當中時,小孩子就會用理想中的人物來取代他們的父母,比如英雄、名流、君王和貴族等。這種幻想在常人的白日夢中是十分普遍

無聲的歡樂頌
用音樂征服命運的貝多芬

的，而在有創作才華的人心中，更是相對強烈而持久的。

通常，這種幻想會發生在童年或少年時代，成年後就會漸漸遺忘，只有經過心理分析才能發現。可是，對貝多芬來說，這種幻想反而隨著他的成長而愈加強烈。推其根源，這可能就是由於他少年時期的生活處境所導致的。

由於貝多芬的母親經常當著孩子們的面貶低他們的父親，因此這種「家庭羅曼史」更容易出現在小貝多芬的心中。而且隨著年齡的增長，貝多芬也開始懷疑，自己擁有過人的天賦，而為何他的父親會那麼平庸？也正是因為這個緣故，他在「奧狄賽」中又加入了一段意味深長的文字：

像父親的兒子實在很少；

大多數都是子不會肖父，

能夠勝過父親的，更加難得。

貝多芬發現，他無法將自己的才華與他的雙親聯繫起來，他認為自己比他的雙親要優秀得多。因此，他便時常幻想著自己的父親也許另有其人——比如貴族、王室等等。

而在貝多芬的「家庭羅曼史」中，最深層也最單純感人的，就是他是個私生子的幻想。可以如此推論，貝多芬的「家庭羅曼史」源於他對自己出生年分的幻覺。

第三章 少年天才

我的藝術應當只為貧苦的人造福。啊，多麼幸福的時刻啊！當我能接近這地步時，我該多麼幸福啊！

——貝多芬

無聲的歡樂頌
用音樂征服命運的貝多芬

（一）

父親約翰發現，他已經越來越不能控制貝多芬的行為了，因此，他決定將貝多芬送到宮廷樂隊裡去演奏。

當時的樂隊指揮是一名叫路奇雪的富有經驗而出色的音樂家，但他也是一個傲慢狂妄的人，根本就沒有將年幼的貝多芬放在眼裡，認為貝多芬只不過是一個乳臭未乾的小孩子而已。

後來，貝多芬的演奏技巧大為提高，他依然按照自己的意願進行創作。這讓父親更加大失所望，心中的空中樓閣徹底坍塌了。

看到父親失望，貝多芬也覺得很難過。他並不討厭自己的工作，在他看來，音樂仍然是美好的東西。有時，他也恨父親。父親給他上課，對貝多芬來說簡直就是一種折磨，他十分不願意接受那些不合理的譴責。但是，酗酒的父親卻毫不留情扼殺他的想法，可憐的貝多芬只能在內心深處藐視這位不公正、不受尊敬的老師。

貝多芬對父親的每一個挖苦的字眼都無能為力，對他來說，遭受不公正的際遇簡直是天底下最可怕的事情。而父親對他的眼淚和哀求則根本無動於衷，他不允許兒子有任何出格的思想滲入到器樂演奏當中去。

事實上，此時的貝多芬最需要的就是真正的指導和詳細的解釋，而這些，貝多芬的父親卻根本給不了，結果兩人自然是格格不入，經

常發生衝突。貝多芬卻從一些名不見經傳的職業音樂家中學到了很多知識，這給他日後的創作帶來了很大的幫助。

八歲時，貝多芬開始跟隨宮廷風琴家艾登學習。艾登是一位年過花甲的音樂家，他啟發了貝多芬對樂器奧妙的理解。

當貝多芬長到能夠用手觸摸到琴鍵並能用腳踩到風琴踏板時，他就轉到波昂的一家修道院中，接受科學的音樂指導。另外，他還接受修道院中另一位風琴師的指導。這裡的風琴比他以前用過的風琴都要大，這讓貝多芬感到十分新奇、充滿興趣。

這時，貝多芬才剛剛十歲。

在這期間，貝多芬的學習是十分刻苦的，但他對音樂學習的欲望似乎永遠都沒有衰減，有些課程他甚至早早就學完了。

在樂器方面，貝多芬並不是很喜歡獨奏樂器，而是鍾情於鋼琴、配器及和聲等複雜的東西。在對各門功課都有了解之後，貝多芬就開始將更多的精力投入到自己的愛好和創作當中。

在這個過渡期，有一個影響貝多芬至深的重要人物出現了。他就是日爾曼作曲家兼風琴師與指揮的克里斯·歌·尼法。他在一七七九年來到波昂，加入格羅斯曼與海爾默彩劇團，並於一七八一年被任命為宮廷鳳琴師。在艾登去世後，尼法便成為貝多芬唯一的作曲指導老師，一直到貝多芬離開波昂為止。他對貝多芬的音樂創作影響很大。

尼法青春煥發、朝氣蓬勃、才思敏捷，有著嚴謹、詳盡的教學方

無聲的歡樂頌
用音樂征服命運的貝多芬

法。他的性格和教育方法也令性格暴躁、學識尚淺的貝多芬有所克制和收斂。因此，他也成為貝多芬所渴望和急切需要的那類老師。在與尼法相處過程中，貝多芬的眼界得到了擴展，知識也得到了完善和充實。

尼法很早就看出了貝多芬的音樂才華，並加以指導，又將自己的專業經驗傳授給他。他訓練貝多芬成為宮廷主力風琴師，並在一七八二年六月讓他暫時代理職位。沒多久，尼法就將「鍵盤音樂師」的職位交給了這個年僅十二歲的學生來接替。

尼法教給了貝多芬很多宮廷中學不到的東西，如巴哈的曲子等，並對這個幼小兒童讀譜識奏的才能大為讚賞。為了獎勵他，尼法還額外為貝多芬增加了一些課程，而貝多芬也都能輕鬆吸收、消化。

後來，尼法還鼓勵貝多芬創作了三首鋼琴奏鳴曲，是獻給皇帝的。當時的貝多芬年僅十歲。

一年後，尼法受皇帝之托，創作一幕歌劇。在這段時間當中，貝多芬就協助尼法進行歌劇的創作。

（二）

就在貝多芬全力學習音樂期間，老皇帝駕崩，新王位成為各派政治力量爭奪的目標。早在四年前，皇妃瑪麗亞・特蕾莎就把注意力全部放在她最寵愛的兒子馬克西米利安・弗蘭茲的身上。

一七八○年，弗蘭茲在他母親的策動下，被選為科隆的公爵。他首先進入科隆的一所教會學校，僅僅經過二個星期的短暫培訓，就堂而皇之成為了一位虔誠的教士。

一七八四年的聖誕之夜，弗蘭茲在波昂的法格林教堂裡披上了莊嚴的禮服，正式接受洗禮，然後名正言順登上了皇位。

新皇帝是仁慈而寬宏大量的，他對藝術十分重視，而且喜歡參加私人宴會，卻不大喜歡在眾人面前發號施令、行使自己的權力。

弗蘭茲登基後不久，就將維也納的流行音樂帶到了波昂，令波昂從此成為一所世界聞名的音樂之城。

在執政期間，為了擴展藝術事業，他還傾盡全力收集所有的音樂書籍，創辦了一所國立圖書館。在他的宣導之下，整個波昂都被音樂陶醉了。在這種音樂氛圍的影響下，貝多芬也汲取了豐富的音樂營養。

弗蘭茲皇帝做的另外一件事，就是了解宮廷中的每一位樂師的才能，並調查他們各方面的情況。

在男中音歌手約翰・貝多芬的檔案中，如此寫著：

「他的聲音能持續很久，並已在宮廷中服務多年；家境困苦，但

無聲的歡樂頌
用音樂征服命運的貝多芬

其為人正直、舉止端莊。」

當時，貝多芬已經在宮廷樂隊中任第二風琴師了。在他的檔案中，有如下的記載：

路德維希‧貝多芬，年齡十三歲，生於波昂，在宮廷中已服務兩年，尚無薪金；在樂隊指揮缺席時，由該人頂替，很有才幹，樂隊中數他年齡最小，舉止文雅，但是家境比較貧困。

後來，尼法被辭退了，辭退的緣由是：

「此人並不熟悉風琴的演奏。」

事實上，尼法並不是不熟悉風琴的演奏，而是因為他是個外國人，還是偏激分子，所以被當局認為是個不必要的人物，才設法想讓貝多芬取代他的位置，以節省宮廷的開支。

弗蘭茲皇帝在得知這一情況後，挽留了尼法，並用同樣的方法處理與他情況相似的樂師。同時，皇帝還特意將貝多芬父親的薪金撥了三分之一給貝多芬。

當時的貝多芬雖然只有十三歲，但他在音樂上所表現出來的才華卻十分驚人。在風琴和鋼琴獨奏中，他表現得十分瀟灑而流暢，很少會出現失誤。因此，他對自己也充滿了信心。他認為，自己的才幹要遠遠超過他目前所擔任的職位。而目前的所為，也只是屈尊而就，這讓他再也無法忍受下去。因此在演奏當中，他有時也會擅自修改曲譜，即興變奏，將自己的創作滲入到作品當中去。

在這一年的聖誕禮拜演奏時，貝多芬大膽將弗‧海勒的《依里米

亞之悲哀》的旋律進行了修改。在演奏時，從他稚嫩的手指下，流瀉出了優美動聽的旋律；他彈奏得太美、太流暢了。

然而事後，海勒很不高興，他去覲見了皇帝，對貝多芬的隨意修改提出了抗議，譏諷這種修改為「小聰明」。

後來，貝多芬的學生兼朋友安東尼·辛德勒在貝多芬的傳記中是這樣記述的：

「皇帝頗為寬宏的指責了貝多芬，不允許他今後再玩這種即興演奏的把戲。」

然而，也就是在這一次，貝多芬的創作才華如初發芙蓉，豔麗異常；他的夥伴們也都開始支持他、鼓勵他、欽佩他。

（三）

一七八七年的春天，貝多芬離開波昂，沿著萊茵河到荷蘭旅行。在這之後，他又獨自前往維也納，去拜訪偉大的音樂天才莫札特，想把自己的演奏呈獻給莫札特。

這也是貝多芬生命旅程中最為重要的一頁，但是，關於這次重要拜見，卻只有簡單寥寥數行的記述。

對於貝多芬去拜訪莫札特這件事，父親約翰是充滿了熱切的期望的，他希望莫札特能將貝多芬當作一個少年音樂家來接待。

莫札特接見了貝多芬，並請他隨便彈奏幾支曲子聽一聽。

貝多芬彈奏完後，充滿期待的請莫札特給予點評，而莫札特的反應卻很冷淡。貝多芬也明顯感受到了對方的冷漠，這讓他很難過。

隨後，貝多芬又提出請莫札特給一個主題，他自己即興作曲演奏。因為貝多芬在受到外界的刺激後，往往可以演奏得更加出色。現在，他被自己敬仰的大師輕視了，自尊心受到傷害，心裡倍受刺激。

於是，莫札特給了貝多芬一個主題，貝多芬的手指開始流暢而快速的在琴鍵上跳躍飛舞起來。他的即興演奏也讓莫札特的面部表情逐漸明朗起來……

琴聲戛然而止，演奏完畢，四周靜寂無聲。

莫札特對在場的幾位朋友脫口而出：

「注意！這個孩子日後將震撼整個世界。」

第三章 少年天才
(三)

　　然而，貝多芬在維也納沒住多久，就收到了父親的來信，說母親病倒了。貝多芬只好匆匆忙忙趕回波昂。

　　母親得的是肺病，而且病情的確已經十分嚴重了，終日躺在床上不能動彈，而家中的費用根本就不夠開支，所剩不多的幾樣傢俱也都典當出去了。

　　貝多芬回到家中後，看到母親奄奄一息躺在床上，年僅一歲的妹妹瑪格麗斯病得像母親一樣厲害，正在搖籃中細聲啼哭著。房間裡骯髒昏暗，沒人打掃。兩個弟弟呆呆坐在父親身邊，不知所措。

　　貝多芬母親的一生都是在操勞、窮困和抑鬱中度過的。嚴重的營養不良、過度的操勞以及多次生育對身體的傷害，極大影響了她的健康。

　　一七八七年七月十七日，肺病殘酷的奪去了貝多芬母親的生命；同年的十一月二十五日，他的小妹妹也在貧病中死去。

　　母親去世後，家中的全部重擔都落在了貝多芬的身上，這也讓年僅十七歲的貝多芬深感沉重。

　　由於父親約翰的餘生都是在酗酒中度過的，而母親死後，約翰又開始利用貝多芬的憐憫和內疚更進一步控制貝多芬的生活。正因為如此，他對父親的抵觸情緒越來越強烈。

　　在母親去世的一年當中，貝多芬的心中也有了更加強烈的願望，他的即興演奏能力也讓人感到吃驚。更重要的是，他開始將自己對音樂的靈感和追求完全表現在紙上。沒多久，他就獲得了比宮廷副琴師

無聲的歡樂頌
用音樂征服命運的貝多芬

更好的職位。這樣一來，貝多芬就有了更多的經濟來源來支撐家庭的生活。

當然，貝多芬也是十分幸運的。由於弗蘭茲皇帝對音樂的痴迷，整個皇宮似乎快速變成了一個藝術中心，許多資金也都被用在音樂藝術上。

憑著出色的音樂天賦，貝多芬在宮廷中儼然成為一名宮廷鋼琴家、音樂家。由於弗蘭茲皇帝十分喜歡莫札特的歌劇，如《費加洛的婚禮》等，而貝多芬在歌劇院和樂隊中又擔任中提琴手，與樂隊的演奏人員之間相處十分融洽，因而也從一些各具特長的朋友那裡學到了更多有關樂器方面的知識，從而讓自己在音樂方面也獲得了長足的進步。

當貝多芬的音樂知識積累得日益豐富後，他便創作了兩首歌謠，又創作了一首芭蕾舞曲《騎士舞曲》。

事實上，這首《爵士舞曲》是受華爾特斯坦公爵之托祕密創作的，也是貝多芬為數不多的舞台音樂作品之一。只可惜，這首曲子後來遺失了。

第四章 友情與初戀

成名的藝術家反為盛名所拘束，所以他們最早的作品往往是最好的。

——貝多芬

無聲的歡樂頌
用音樂征服命運的貝多芬

（一）

皇帝弗蘭茲在出訪時，經常帶著樂隊同行，作為宮廷琴師的貝多芬自然也在其中。他像其他樂師一樣，帶上假髮，穿著紅色的制服，束上鮮豔的飾帶。偶爾，他也會在演奏中專門演奏鋼琴。

當樂隊在一個教堂開演奏會時，貝多芬遇到了業餘音樂家瑞克。一直以來，貝多芬都是從不進行公開演奏的，但這次他卻被說服了，為瑞克進行了一次專門性的個人演奏。

演奏結束後，瑞克大大讚美了年輕而技藝精湛的貝多芬：

「嚴格來說，貝多芬的演奏比較清晰，有思索力，而且富於表情，欣賞者的耳朵能證明這一點。他為人直率、坦白，一點也不虛假。」

其實，這一時期的貝多芬在陌生人面前還是很羞怯的，並從內心深處厭惡那種將演奏者當作稀奇物看待的人。

一七九一年十一月，貝多芬與宮廷中的另外三位音樂家藍茲、朗波爾和辛姆洛克結伴而行，前往阿雪芬堡去拜訪當時極具名望的鋼琴家艾比 · 斯圖加。

艾比 · 斯圖加為貝多芬等人演奏了自己所特有的、愉快而明朗的曲子，讓貝多芬簡直都聽呆了。一曲終了，他又請求讓自己也試彈奏一會兒。

艾比 · 斯圖加注意到，貝多芬所彈奏的變奏曲正是自己喜歡和熟悉的，並且被他認為是最難演奏的曲子。

隨後，貝多芬還彈奏了許多他能記起來的變奏曲，並即興加入了一些新的內容。這讓艾比 · 斯圖加對貝多芬感到又意外又讚賞。

隨著年齡的增長及音樂知識的豐富，貝多芬的音樂中也開始表現出更多的良知和溫情來，他喜歡一個人沉思，但也需要友情的安慰。他在音樂天地中熱情、傾盡全力學習，這無疑有助於他的世界觀的形成。

而這些對於一般人來說卻是不可能的，他需要有人讓他振奮，並以此來拓展他的認識空間，而不是一直局限在一個有限的小圈子裡原地打轉。

因此，貝多芬也日漸擴大了自己的交友的範圍，並增加了一些結交朋友的時間。同時，朋友們身上的優點也豐富了貝多芬的心靈，讓他汲取了更多的精神營養。在與朋友們的交往中，貝多芬改變了他以往膽小怕羞的毛病，開始變得開朗、大方起來。

而且，貝多芬和藹的態度和得體而整潔衣飾也很能引起別人的好感。貝多芬很快就發現，自己的才華和表現已經開始被波昂那些有修養、有水準的音樂家和藝術家們看重了。他相信，自己展示才華的空間已經越來越廣闊了。

（二）

在貝多芬的一生當中，馮 · 勃朗甯夫人一家對他的影響很大。

勃朗甯夫人家一共有四個孩子，最值得一提的是勃朗甯夫人的女兒艾蘭諾拉，昵稱為勞欣。從十五歲時開始，貝多芬就開始教授勞欣學習彈鋼琴。

在自己的家中，貝多芬是個盡職盡責的兄長，總是細緻體貼照顧著卡爾和約翰兩個弟弟，讓他們的生活盡可能舒適，並把他們與現實生活中的醜惡隔離開來。

勃朗甯夫人是貝多芬一家的房東，她賢慧、善良、能幹而且富於朝氣，對貝多芬一家也是照顧有佳；而她博大的同情心則更是貝多芬家庭的庇護神。

早在一七七七年，在勃朗甯夫人二十七歲時，一場宮廷大火便奪取了她丈夫的性命。此後，勃朗甯夫人只好一個人帶著四個年幼的孩子生活。她將全部的精力都用在撫養孩子身上。

貝多芬平時很喜歡與勃朗甯夫人一家人相處，並且很快就成為勃朗甯夫人家中的一員了。他不僅常常白天與他們一起度過，有許多晚上也會與他們共聚一堂、暢談歡述。

勃朗甯夫人的哥哥亞伯拉罕 · 馮 · 克利舒是波昂的一名牧師，他常去妹妹家；而勃朗甯夫人也將自己丈夫的兄弟洛朗斯（也是一位牧師）介紹給克利舒。兩位牧師很快就成了朋友。而他們兩人的道德

和文化水準都是很高的。

貝多芬喜歡與他們在一起，聽他們暢談各種知識。對於貝多芬來說，這是一段讓他感到愉快而充實的時光。在這期間，他對文學的認識也加深了，知道了許多或優或劣的散文、詩歌等，他自己也嘗試著創作了一些短歌劇，還能用德文講述席勒、萊辛、莎士比亞或謝立丹等人的戲劇。

當時，貝多芬還擔任風琴師聶斐的助手，並跟隨他學習音樂。

聶斐是一個修養很高的人，他足以成為貝多芬在道德上崇拜和學習的楷模。同時，他也是一位擁有多方面天才的音樂家。在和聶斐學習和相處過程中，貝多芬的藝術視野也得到了開闊，並熟悉了有關德國古典藝術的一系列代表人物和代表作品，鞏固了貝多芬對於崇高目標的認識和理解，同時也更加堅定了他追求理想的信念。

而且，聶斐還是一個風趣幽默的人，經常引導貝多芬以遊歷的方式結交各界的朋友，幫助貝多芬增加見識，增長知識。

在這段時間中，貝多芬的創作風格和作品的演奏技巧都比較趨向於一種浪漫、詩一般熱情的意境，旁人是難以用語言表達出來。但是，這並非貝多芬刻意所為，而是一種自然的流露。

正因為有了這種可貴的情感，貝多芬的作品也更加能夠發出光輝來，且不需要經過那樣一條曲折、迂迴的道路。他仿佛具備一種不可思議的、天賦般的潛在能量，當看到某一個題目，馬上就能領悟其中的情感，並創作出令人滿意的作品來。

無聲的歡樂頌
用音樂征服命運的貝多芬

　　同時，貝多芬也逐漸了解了著名詩人荷馬的光榮成就，了解了莎士比亞的輝煌人生，以及歌德善於為自己辯護的個性，從而把握了他們偉大的人格特徵，並將這些都融匯到自己的音樂創作之中。

　　由於勃朗甯夫人對貝多芬極其愛護，就像對待自己的子女一樣，她也會盡可能向貝多芬提供他所需要的一切，讓他感受到家庭的快樂與溫暖，這對一向生活艱苦的貝多芬來說，無疑是相當幸福和幸運的。要知道，從一個環境惡劣、生活艱苦的家庭，突然轉入一種氣氛融洽、溫暖的家庭生活當中，這該是一種多大的變化和享受啊！

　　由於家庭的影響，貝多芬對很多事情仍然難以理解，所以在他十七歲時，他還時常浸泡在自己的幻想當中；而當他得不到某種適當的解釋時，他就會發很大的脾氣。而且對於父親以前經常輕賤母親的行為，貝多芬也是不能原諒的。因此母親去世後，他的心靈中留下的很大的創傷和陰影，如同一層黑暗的霧靄一般。他總是對別人講起自己的傷感和憂鬱，甚至對他所深愛的人也不例外。

　　每次，當貝多芬從對音樂的陶醉陷入沉靜的思索時，勃朗甯夫人都會溫柔對他說一句：

　　「看看你，老脾氣又上來了。」

　　這句簡單而被重複了很多次的話，讓貝多芬終生難忘。勃朗甯夫人高尚的情操也讓貝多芬終身受益。

44

（三）

隨著年齡的增長，貝多芬的初戀也如期而至。

勃朗甯夫人家中經常會有貴客來訪，這也讓貝多芬有更多機會接觸到年輕漂亮的小姐。他經常被小姐們美麗的容貌所吸引，於是也改變了以往羞澀和寡言的習慣，主動與她們交流，並講述自己身上發生的一些趣事。

貝多芬的摯友，經常與貝多芬保持書信來往的韋格勒，曾這樣描述貝多芬墮入愛河後的高昂的熱情：

「他熱愛蒂洪娜絲和韋斯特 · 赫爾特小姐的程度，從年輕時期一直延續到成年時代。貝多芬總是在渴望著『愛』的降臨，並想盡一切辦法得到它，但這往往又是不可能的。」

韋格勒所提到的蒂洪娜絲小姐是勞欣的好朋友，是從科隆來到波昂的，準備在勃朗甯夫人家小住一段時間。

蒂洪娜絲小姐很漂亮，而且性格活潑、大方，還受到過良好的教育。她也非常喜愛音樂，並且有著圓潤的歌喉，這也令她與貝多芬之間有著更多的交流話題。

貝多芬經常陪伴在蒂洪娜絲小姐左右。在度假結束，準備回科隆前，蒂洪娜絲還為貝多芬演唱了一首悲哀的小曲子，以表示兩人分離的苦楚「遠遠超過她內心能夠忍受的程度」。

蒂洪娜絲小姐的離去，也讓貝多芬著實悵惘了一陣子。但是不久

後，她的芳心就被一位科隆的軍官贏去了。

韋斯特 · 赫爾特小姐是貝多芬的一名鋼琴學生。她是一位宮廷退休參事的女兒，生得也很漂亮，擁有一頭長而黑的捲髮。貝多芬曾經瘋狂追求過韋斯特 · 赫爾特小姐，但在一七九〇年，她卻嫁給了一位男爵。

不久，貝多芬又開始追求一個地主的女兒科舒，但還是無果而終。

在旁人看來，貝多芬與他的學生勞欣的戀愛才是理所當然的，既有師生之誼，年齡彼此又相仿，只相差兩歲。但是，這樁良緣也沒能締結成功。

在移居維也納時，貝多芬與勞欣之間發生了一次較大的爭執，甚至令他與勃朗甯夫人家的關係不得不宣告中斷。而其中的原因，卻是外界任何人都無法了解和弄清的。

後來，雖然勃朗甯夫人出面調解，貝多芬與勞欣兩人的關係也曾一度修好。而且，勞欣還送給貝多芬一條絲圍巾作為和好的禮物。

貝多芬也為兩人的矛盾而感到懊悔，他寫了一首變奏曲送給勞欣，並附了一封信：

由你親手織成的絲圍巾送到我的手中，的確使我感到極大的驚異。它使我從悲哀的情緒中驚醒了。對這份禮物，我表示極度的感謝和欣慰，它使我回憶起曾經的往事；而你寬大、仁慈的態度更是令我感到羞愧。真的，我沒有想到我能被你再次記起。假若你能看到我昨天為這件事而受到的打擊的話，你一定會責備我是言過其實的。我坦白告

訴你，我因為不能夠出現在你的記憶中感到非常悲傷，以至於號啕大哭。我的朋友（讓我繼續這樣稱呼你們）！我已忍受夠了，現在仍在忍受著這難忍的苦楚——失去你們的友誼，我將不會忘記你以及你的母親，你是如此的忠誠；我知道我的過錯和你對我的感情！

然而，這一次和好也沒能完全修復兩人的關係。後來，當貝多芬在維也納再次見到勃朗甯夫人和勞欣時，雙方的關係再次緊張起來。

後來人們才漸漸了解到，貝多芬對與勃朗寧一家的關係的轉變感到十分難過。他發覺，自己其實不應該接受她家的恩惠，因此便說了一些比較粗魯的話。等到他覺察到自己的失態時，卻是悔之晚矣。儘管他在剛剛到維也納時是十分驕傲的，並固執而狂熱的表現自己，但此刻，他才真正發覺自己的錯誤：對性情優秀的人缺乏真誠忠實的情感，尤其是對待勞欣這樣可愛的年輕女性。

所以後來，貝多芬曾向勞欣表達過自己衷心的懺悔。他給勞欣寫了一封長長的信，信是這樣開頭的：

我最親愛的朋友艾蘭諾拉（即勞欣）：

維也納，一七九三年十一月二日

我在首都維也納住了一年了，但只收到過一封信。然而，我是時常想念著你的，真的，常常如此。我常常會跟你談話，涉及到了你的家庭，但大部分時間裡，我的頭腦都不能安靜下來，而我正需要安靜。之後，就發生了那場可怕的爭吵，我那種不應該有的生硬態度就完全暴露出來了。

無聲的歡樂頌
用音樂征服命運的貝多芬

　　我怎樣才能改變以前那種不良的態度呢？它與我的性格是矛盾的。環境上的許多阻隔，讓我們之間有了一個相當大的距離。據我的猜想，這完全是因為雙方談話時過於客套，因而不能達到真正的和好。你和我都相信自己是被對方所說的真理而征服的，雖然帶有一些怒意，但我們卻被騙了過去。你那良好而自尊的性格對我而言，的確是一個保證，而你則是一定能寬恕我的。

　　……

　　不過，這段感情，說友情也好，說初戀也罷，最終也未能在貝多芬的生命當中留下更多的記憶。

第五章 維也納的奮鬥

我願證明，凡是行為善良與高尚的人，定能因之而擔當患難。

——貝多芬

無聲的歡樂頌
用音樂征服命運的貝多芬

（一）

在波昂生活期間，貝多芬的才華也逐漸被越來越多的人所認可。現在，他已經是當地一名出色的鋼琴家了，但是，要想成為歐洲最偉大的鋼琴家，僅有天賦和才華是不夠的。

為了謀求更好的發展，貝多芬覺得自己需要一個新的環境。而只有維也納這樣的音樂聖地，才適合他的發展。貝多芬覺得，是離開波昂的時候了。

這時又一位影響貝多芬一生的人物出現了。

就在貝多芬準備離開波昂，前往維也納發展時，被譽為「交響樂之父」的海頓到倫敦舉辦演奏會，路過波昂。波昂的歌德斯堡準備舉辦一場盛大的歡迎宴會，以歡迎海頓的到來。由於貝多芬是波昂宮廷歌劇院的風琴手，因而也被邀請參加了。這樣一來，貝多芬就有機會與偉大的音樂家海頓見面了。

當華爾特斯坦公爵向海頓介紹貝多芬後，海頓的態度很和藹，就像一位慈父一樣。他拉著貝多芬的手說：

「路德維希‧范‧貝多芬，你曾經到過維也納是吧？我聽說你親自去拜訪過莫札特，接受過他的指導，當時我還聽到了各方面對你的評價。不過，碰巧那個時候我不在維也納，所以沒能見到你，很遺憾。我常常想，你到底是個什麼樣的人物呢？現在，就請你把你的大作拿出來讓我看看把。」

貝多芬真是感動極了，想不到鼎鼎大名的海頓居然這般看重自己，因此很快將自己創作的樂曲拿出來給海頓看。

海頓高興的把貝多芬的樂曲看了一遍，然後說：

「寫得真是不錯。如果你就這樣被埋沒在波昂就實在是太可惜了，你應該到維也納去，只有那裡才能實現你的理想。」

華爾特斯坦公爵也表示：

「我也正打算向選帝侯請求，希望能夠拿出一筆學費幫助他。」

「那麼就請您盡力爭取吧，我也曾盡力幫助他，他會成為舉世聞名的音樂家的。」海頓這樣請求。

這時，一直在旁邊沒有說話的選帝侯將視線轉移到貝多芬身上，說：

「那麼好吧，我給他學費就是了。」

雖然選帝侯的話說得輕描淡寫，但無疑，他已經答應資助貝多芬了。

有了海頓的承諾，再加上選帝侯的資助，貝多芬終於有機會去維也納了。

事實上，年輕的貝多芬在波昂擁有不少身分顯貴的朋友。而且，皇帝弗蘭茲對他的天賦和才華也十分欣賞。在宮廷中，華爾特斯坦公爵是最為維護貝多芬利益的，他經常給予貝多芬許多幫助，並經常送錢給他。他雖然是一名奧地利人，但與皇帝弗蘭茲的關係極為密切，因此，貝多芬在宮廷中的地位也頗為顯貴。

無聲的歡樂頌
用音樂征服命運的貝多芬

一七九二年，當貝多芬準備去維也納時，華爾特斯坦公爵又請求皇帝弗蘭茲允許貝多芬不因為離開職位而停發薪金，這就更進一步幫助了經濟拮据的貝多芬，使他在維也納生活期間不至於因為舉目無親而受凍挨餓。

這一年的十一月初，二十二歲的貝多芬離開波昂，動身前往維也納。這一次前往，與上次去維也納已經相距整整五年了。

可是，貝多芬做夢都沒有想到的是，這一次離開家鄉，居然是與這個橫在萊茵河邊、包圍在青山綠水中的波昂的永別。

(二)

雄偉宏大的維也納，對於一個波昂小鎮的市民來說，是何等的輝煌、壯觀啊！

帝王宮廷、國家圖書館、大學校園、寬敞的廣場，比起萊茵河畔的景致，這裡自然是另外一種風格。聖斯德望主教座堂美麗的塔尖如同一位傲視群雄的巨人。它真是一座了不起的建築，與科隆大教堂一樣，高聳入雲。

到達維也納市，眼前的一切都讓貝多芬感到新鮮而充滿了活力。

為了省錢，貝多芬在郊外一條骯髒的街道上租了一個頂樓的房間住了下來。這裡雖然條件十分殘破，但站在房間裡，卻能夠俯瞰整個維也納城，這讓貝多芬感到十分愜意。

在維也納這麼一個音樂家雲集的地方，波昂的名音樂家貝多芬剛開始並沒有受到重視。這樣一來，他就只能盡力縮減開支，然後拚命找機會為貴族們彈鋼琴維持日常生活。

這時，貝多芬穿的衣服都是舊的，臉上還長滿了青春痘，圍巾也很老舊，而且十分不搭調，這使他顯得非常寒酸。

但是，貝多芬卻不以自己穿著廉價的衣服和講一口土氣的萊茵話而感到自卑，因為他的內心隱藏著巨大的音樂靈魂。為此，他在一些貴族面前總是能夠表達得很流暢，並能自信出入這些顯貴的家庭，這也令人們對他產生了興趣和好感。

無聲的歡樂頌
用音樂征服命運的貝多芬

　　不久，貝多芬就結識了喜愛音樂的李赫諾夫斯基侯爵一家。看到貝多芬的住所那麼簡陋，侯爵就將家中一個豪華的房間安排給貝多芬住，還吩咐僕人說：

　　「我的房間和貝多芬的房間如果同時叫人，你們要先到貝多芬的房間去服務。」

　　由此可見，侯爵對於貝多芬是多麼尊敬。

　　侯爵十分喜歡音樂，而且還是個音樂鑑賞家。他自己也會彈鋼琴，並且相當欣賞貝多芬的才華。他經常邀請一些顯貴的客人來家中一起聽貝多芬演奏。這樣一來，他的生活狀況也漸漸得到了改善。

　　貝多芬到維也納還不到一個月，他的父親約翰就去世了。

　　約翰是在一七九二年十二月十八日因腦溢血去世的，弗蘭茲皇帝的信札中記載了這件事：

　　「因為貝多芬的離去，父親的酒錢再也沒有著落，所以，他便在抑鬱中亡故。」

　　後來，貝多芬便向波昂宮廷請求，希望可以支領父親的薪水。於是，貝多芬被允許每月領取一部分父親的薪水。

　　但到了一七九三年五月二十四日，貝多芬收到補發的薪水後，就再也沒有領取薪水的記錄了。這可能是因為宮廷主動停發了約翰的薪水，也可能是由於戰爭導致財政困難而無法發薪。

　　於是，貝多芬只好依靠自己的收入和維也納朋友的善意資助，才得以生活下來。

第五章 維也納的奮鬥
（二）

後來，波昂當局曾警告過貝多芬，如果他繼續留在維也納，連他的薪水都會停發。於是不久後，貝多芬的薪水也停發了，他只好完全依靠自己生活了。

由於父親去世了，不久之後，貝多芬的兩個弟弟——卡爾和小約翰也來到維也納。但是，他們並沒有生活在哥哥身邊，而是一起在外面找工作維持生活。

後來，小約翰當上了一名藥劑師，卡爾則有著如同兄長一樣的願望，一心一意想成為一名音樂家。

仕韋格勒看來，貝多芬三兄弟那時還算過得下去，而貝多芬的穿著也比較入時，與兩個弟弟相處得也很和睦，他的住所與城裡的房舍沒有太大的區別。這時，貝多芬已經搬到李赫諾夫斯基侯爵的住宅中了。

無聲的歡樂頌
用音樂征服命運的貝多芬

(三)

在維也納，音樂是從來不會間斷的，這也為好學的貝多芬提供了許多積累經驗的好機會。

當時的歌劇演出，通常都是豪華而聲勢浩大的。公開的音樂會雖然少，但私家的音樂會卻到處都是。每一座大廈當中，都有一些與音樂有關的陳設。即便是一個男僕或一位聽差，只要會拉四弦琴或吹笛子，就有可能被派去參加一些簡單的音樂演出。

一些有錢的顯貴們，家中通常都會雇三十人以上的樂隊。如果想擴大隊伍，只要到鄰家隨便叫來幾個人，一場交響音樂會或宗教音樂會便能舉行了。如果能夠找到八個人，那麼就可以舉行一場用管弦樂器演奏的八重奏午餐音樂會了。當然，三四個人也行，那樣就是一場輕鬆的、不拘形式的三重奏或四重奏；……如此廣泛的音樂活動，也形成了許多小型的音樂組織。

隨著名聲的遠播，維也納的貴族們為貝多芬提供了必要的生活來源，以及音樂方面的許多經驗和足夠的成長條件。另外，李赫諾夫斯基侯爵還給了他一個每年可以賺六百弗洛林的職位。

為了報答他們，貝多芬創作了大量的樂曲，甚至遠遠超出他們的要求。這似乎也成為貝多芬一生的義務了。

與此同時，民眾也都在關注著貝多芬的生活和成長。他們對他的尊敬，以及他那罕見的音樂才能，令他的社會地位明顯提高。

第五章 維也納的奮鬥
（三）

　　貝多芬發現，在他到來之前，已經有人提前為維也納民眾對音樂的熱愛和對音樂家的尊重鋪平了道路，先驅者就是莫札特和海頓這兩位天才。在這裡，音樂氛圍的形成已經超過了其他世俗觀念，甚至已經達到了一種狂熱的程度，類似於對宗教和榮譽的崇拜。

　　維也納這種對音樂的狂熱喜愛與追求，令貝多芬滋生了一種特別的感覺，把他的性格改變得十分平和、溫順，使他放棄了粗魯和勃然大怒的壞習慣。當然，他也沒有埋由再像以前那樣任性發脾氣，因為他已經被眾人的尊重和崇拜所包圍，各方面發展都很順利。

　　所有事情都在按照貝多芬的意願發展下去，他充分享受到了音樂帶給他的便利與榮譽，既能演奏又能創作，還能夠執教培育新人。

　　起初，貝多芬是以一個鋼琴家的身分而出名的，但不久之後，他就以一個作曲家的姿態出現了。最初在維也納所寫的作品，也於一七九五年問世。

　　幾年後，他的幾部早期作品，如《愛德萊德》（後來編列為作品四十六號）、作品十三號《悲愴奏鳴曲》以及許多組變奏曲等，都十分暢銷。從此，音樂出版者都競相出高價來預定他的作品。

　　貝多芬在一七九六年二月寫信給他的弟弟小約翰時說：

　　「我的藝術替我贏得了朋友與聲譽，除此之外，我還能有什麼要求呢？這一次我一定會賺更多的錢。」

　　這個時期，貝多芬深受貴族們的眷顧，而且他所受到的寵幸可謂與日俱增。尤其是李赫諾夫斯基侯爵一家，就像是一個朋友或兄弟一

無聲的歡樂頌
用音樂征服命運的貝多芬

樣對待貝多芬，他們甚至發動整個貴族階級來支持貝多芬。

但是，貝多芬顯然不會完全情願接受這種過度的關懷和照顧。他說：

「他們簡直把我當孫子一樣來看待。侯爵夫人對我關懷有時候真是無微不至，就仿佛用一個玻璃罩子把我罩起來一樣，免得身分不配的人會碰到我或對著我呼吸。」

被人用罩子罩起來，就成了一件被牽動的物品，雖然受到小心的保護和愛惜，但畢竟還是一件物品。而貝多芬更希望能夠成為一股主動的勢力，來影響外面的世界。不過，貝多芬還是需要再等一段時間，才能夠自己解開這種束縛。

當然，不論怎麼說，貝多芬在維也納確實在逐漸實現著自己的夢想，而且，由於經常與藝術打交道，貝多芬也已經表現出了較多的紳士風采。他接受公開的喝彩遠比他得到的錢財更多，這種讚美的聲音也養成了他的自尊。如果他只是單純自高自大而缺少必要的素養、氣質和技能的話，那麼他是永遠不可能獲得這些光榮與成功的。

從維也納開始，貝多芬已經逐漸走上了一條成功之路。

第六章 即興鋼琴演奏家

痛苦能夠毀滅人，受苦的人也能把痛苦毀滅。創造就需苦難，苦難是上帝的禮物。

——貝多芬

無聲的歡樂頌
用音樂征服命運的貝多芬

（一）

貝多芬到維也納僅僅三年，就已經取得了相當不俗的成功。而他去維也納的目的也十分明確，就是去創造屬於他的成功。

華爾特斯坦公爵曾經明確告訴貝多芬，希望他能用不可思議的方法「從海頓手中獲得莫札特的精神」。

貝多芬是非常尊敬海頓的，對他也抱有很大的期望。在波昂時，海頓就曾經許諾，會盡力幫助貝多芬學習音樂。因此，貝多芬剛到維也納，就去拜訪海頓，並成為海頓的學生。

但是，經過一番紙和筆的交往，貝多芬不久便對海頓失望了，因為海頓雖然是一位德高望重的音樂家，也創作了許多的樂曲，但也有一個怪癖。

有一次，貝多芬拿著他剛寫的一首協奏曲給海頓看。海頓看完後，對他說：

「全曲的創新之處太多，會讓人難以接受的。」

貝多芬發現，海頓根本就沒有認真看他的作品。如此一來，這位音樂前輩對天賦極高的音樂青年貝多芬來說，就沒有多大的意義了。

最初，貝多芬從海頓那裡所學的也只是一些小夜曲，又從小夜曲緩慢的樂章逐漸發展到思想上的解放、迴旋曲的快速轉變。事實上，貝多芬所選擇的是行動，而不是紙上談兵。他從海頓身上所獲得東西，是基於友誼上的幫助和藝術上的立場。

貝多芬並沒有從老師海頓那裡學習作曲，他卻成了一個作曲家，而且是一個完美的作曲家。後來貝多芬對人們說：「我雖然受教於海頓，但卻沒有學到什麼。」

貝多芬從波昂帶來了許多手稿，而他的音樂創作也不按照海頓的步驟走，所以顯得十分奇怪。

然而，他的內心還是十分欽佩、甚至可以說是崇拜海頓的。他很清楚，海頓精神上的毅力一天比一天堅強，其音樂表現力也一天比一天豐富。貝多芬迫切需要海頓指導他學習作曲的所有方法和音樂創作的思想，但是海頓沒能滿足他的要求。這位偉大的作曲家對貝多芬音樂創作技巧之外的內容是沒有任何興趣的。

也正因為如此，貝多芬也總是拒絕在自己的作品上寫上「海頓的學生」字樣，儘管這是海頓再三要求的。於是，他們之間也就產生了隔閡。

貝多芬也不再願意聽海頓的課，於是就偷偷到其他的音樂教育家那裡學習。

後來，貝多芬又師從約翰・舒乃克學習作曲方法。這樣，他就開始了為未來的輝煌大廈和崇高事業奠定基礎的工作。

海頓第二次從倫敦載譽歸來後，就開始致力於交響曲的創作；而貝多芬卻什麼也沒做。舒乃克深知貝多芬的個性，便教了一些讓他印象更深刻、興趣更濃厚的東西。

「現在我知道，一定要盡力幫助我所熱愛的學生。我願意加倍補

無聲的歡樂頌
用音樂征服命運的貝多芬

償你在海頓那裡所沒有學到的知識。但我只有一個條件，那就是保密。」

出於一種職業習慣，舒乃克開始教授貝多芬。就這樣，貝多芬走上了用自己的智慧和雙手寫下不朽作品的生命旅程。

貝多芬跟隨舒乃克學習了大概一年多的時間，直到舒乃克不再對他有所幫助為止。

一七九四年一月，舒乃克離開了貝多芬去了倫敦，並將貝多芬交給了當時頗具名望的阿爾伯萊赫斯伯格。但他也像海頓一樣，對貝多芬的才華和創作能力並不在意，因此貝多芬在他那裡所學的內容對日後的音樂生涯也沒有太大的益處。儘管如此，貝多芬多少還是在他這裡學到了一些柔軟音質的運用；否則，他就真是一無所獲了。

不論經歷怎樣的坎坷，貝多芬的音樂事業還是逐漸走上了正軌，儘管之前與海頓之間鬧得有些不愉快，但生性率直的貝多芬從未將這些小恩怨記在心上。

有一天，貝多芬聽說大家要慶祝老師七十六歲的誕辰，要舉行大型的演奏會時，便跑去申請參加：

「我也要參加，我想替老師祝壽。」

演奏會上，在一種寧靜祥和的氣氛當中，悠揚的樂曲開始了。隨著樂曲的展開，那種洶湧澎湃的激情以及極富想像力的創作便深深打動了每一位聽眾。

演出結束後，大家都報以熱烈的掌聲。貝多芬也被音樂深深打動

了，他快步走上演奏台，跑到老人面前，親吻老人的手和前額，並由衷稱讚海頓這首樂曲。

藝術消除了師生二人之間的隔閡，海頓也終於理解了貝多芬在藝術上的大膽創新，一老一少終於相互理解了。

在音樂會終場以後，海頓感動的拉著貝多芬的手，說：

「謝謝你，我的貝多芬！」

「今天晚上，你能來簡直讓我太高興了！大概今天的演奏會，是我有生之年的最後一次吧！所以，我要將這個送給你作為紀念，你會接受嗎？」

說完，海頓叫自己的學生將一幅自己的銅版畫交給貝多芬，然後說：

「這是我的老家，是在羅勞村的鄉下，我就出生在這樣一個用茅草做的簡陋房子中。儘管這個家不夠體面，但一個人不論活多大的年紀，總會惦記著老家的。這幅銅版畫是一直放在我身邊的珍貴物品，現在我把它送給你，希望你能夠在藝術上有更深的造詣。」

貝多芬感動到了極點，用顫抖的雙手將這幅銅版畫接了過來。

演奏會結束後，貝多芬一回到家，就趕緊將這幅畫掛在牆上，不斷凝視著。此後每每有客人來，他都會將這幅畫介紹給客人說：

「你看，這是恩師海頓的老家。這樣一個貧苦的農家，竟然會誕生一位那麼偉大的人物！」

（二）

起初，維也納人並不認為貝多芬是個作曲家，但沒多久，貝多芬就獲得了「即興鋼琴演奏家」的稱號。

當時，有一位深受上流社會寵愛的鋼琴家聽說了貝多芬的即興演奏後，不屑的說：

「讓我來跟這個年輕人較量一下吧，我一定要戰勝他。」

然而幾天以後，他卻失望的說：

「他不是人，他是個魔鬼。他的即興演奏如此完美，沒有人能夠比得上！」

作為一名鋼琴家，貝多芬經常演奏一些協奏曲、奏鳴曲或三重奏等，而大家的注意力更多集中在他的演奏技巧上。

然而，貝多芬也經常演奏他的降 B 長調鋼琴協奏曲。但他對於第一首用管弦樂伴奏的樂曲並不滿意，甚至一直到一八〇一年，在經過了屢次修改後仍然感到有不盡人意的地方。

隨後，貝多芬便開始創作第二首《C 大調鋼琴協奏曲》（作品第十五號），並於一七九八年首次在普拉格公開演奏這首鋼琴協奏曲。

這首協奏曲在風格上比較接近莫札特，保留了讓管弦樂隊長時間演奏的習慣。然而，這一曲中號角的運用卻是貝多芬有別於莫札特的一個鮮明的特徵。

不久之後，貝多芬又開始創作另一首協奏曲——《C 小調鋼琴協

奏曲》（作品第三十七號）。這首曲子的首次演奏是在葡萄劇院進行的，由貝多芬自己擔任鋼琴獨奏。

　　這首寬廣而富有感染力的協奏曲也充分顯示了貝多芬在音樂藝術及創作技巧上的進步。管弦樂隊的大量運用，也讓人感受了到作曲家是在拓展其表現力的範圍。

　　一七九六年，貝多芬又開始了一次音樂旅行，但是也只到了兩個城市。

　　首先到達的是普拉格城，那裡的人們熱烈歡迎他，這讓貝多芬既意外又感動。隨後他又到達了柏林，在普魯士皇宮數次演出。由於威廉二世是一位提琴家，貝多芬便為他寫了兩首低音提琴協奏曲，也就是他的第五號作品。

　　另外，貝多芬還與普魯士皇帝的大提琴家杜波特合奏。為了紀念這一次成功的合作，皇帝送給作曲者一個金鼻煙盒。

　　一七九九年，大眾鋼琴家薩爾斯堡・約瑟夫・弗凡爾來到維也納。按照當時的習俗，他需要立即向貝多芬發起挑戰。在這次挑戰比賽中，興佳尼德劇院的年輕指揮家西弗拉特擔任評判者，並將兩人請來對陣。

　　權貴們也都分成了兩大陣營，李赫諾夫斯基侯爵這一邊自然是擁護貝多芬的，而惠茲勒男爵的一邊則正好相反。

　　不久後，另一位鋼琴家也到了維也納，他就是約翰・克萊默牧師。

　　克萊默是生於德國的英國人，也是義大利著名作曲家、鋼琴家穆

無聲的歡樂頌
用音樂征服命運的貝多芬

齊奧 · 克萊門蒂的學生。克萊默的藝術水準要比弗凡爾更高，不久後他也成為歐洲第一流的鋼琴家。其演奏水準與貝多芬相比可謂難分伯仲。

但是，克萊默還是十分驚異於貝多芬那精彩而完美的彈奏，以及果敢而富於煽動性的想像力。

當然，貝多芬也很尊重克萊默，兩人很快就成了要好的朋友，貝多芬還經常向克萊默請教有關音樂方面的知識。

克萊默是個比較注重形式的人，因而也很難接受與貝多芬關係上的突然轉變。兩人之間還發生過一件趣事：

有一次，克萊默前往貝多芬的住所。剛到門口，他就聽見這位新朋友正沉浸在鋼琴演奏的佳境之中。克萊默就靜靜站在室外的走廊上，足足有一個半小時之久，完全聽入了迷；末了，他踮起腳尖，輕輕溜了出去。

（三）

年輕的音樂家貝多芬在維也納不斷獲得精神營養，也不斷在音樂方面有所創新，因而作品頗豐。

來維也納時，貝多芬帶的草稿本都是一些作品的構想，如第一號作品《三首鋼琴三重奏》就可能是從波昂帶來的；否則，第二號作品《三首奏鳴曲》為何能夠來得如此之快？

當貝多芬對某種新學習的東西進行適當的安排之後，就將其寫在紙上。一七九六年，他送給勞欣的一首奏鳴曲就只有兩個樂章。

從這一點可以看出，貝多芬那時還沒有達到那種自以為是的地步，但我們必須承認，儘管這兩個樂章還不夠成熟，卻也是相當優美而輕鬆的。

辛姆洛克在波昂從事出版事業，他曾接到過貝多芬所作的幾首變奏曲，但直到一七九五年才在維也納接到貝多芬的真正的第一號作品，以後也陸續接到了一些。到一七九八年，他的作品已經增加到第九號了。

後來，貝多芬又將自己的作品交給更多的出版社，他說：

「我有六個或是七個出版商，如果我願意的話，還可以多選幾個。」

貝多芬的這些話無疑是真實的。

而且，貝多芬的樂譜在出版之後，也獲得了巨大的成功。其中比

無聲的歡樂頌
用音樂征服命運的貝多芬

較著名的作品有《悲愴奏鳴曲》（作品第十三號，別名為《C小調第八鋼琴奏鳴曲》；一七九九年正式出版時，作曲家將其定名為《激情的大奏鳴曲》）、《月光奏鳴曲》（作品第二十七號，又名《升C小調第十四鋼琴奏鳴曲》）、《克魯采爾奏鳴曲》（作品第四十七號，別名為《A大調第九小提琴奏鳴曲》）及《C小調鋼琴曲協奏曲》（作品第三十七號）等。

一七九六年後，貝多芬所作的樂曲中充滿了情感的表述。一七九七年，鋼琴和管樂五重奏中就出現了緩慢的樂章。

比如，《田園奏鳴曲》的抒情氣氛就十分濃烈，而且富於田園色彩，首末兩個樂章更是如此；而慢板則發展得更富於伸縮性——這些作品都掀開了音樂史上新的一頁。

貝多芬的不少作品中，都比較明顯帶有莫札特和海頓的風格。之所以如此，是基於對莫札特和海頓的尊重。對於莫札特和海頓兩人所作的交響曲和四重奏的高度成就，年輕而雄心勃勃的作曲家貝多芬還是心存敬畏的。

莫札特是個感情極其豐富的人，而且富於音樂創作的經驗。他的《G小調交響曲》緩慢的樂章就令人深受感動。而且，莫札特也像貝多芬一樣，對音樂有著具有極強的判斷力，這一點碰巧是海頓所缺少的。

海頓被人們譽為「交響曲之父」。儘管如此，他卻從不輕易越出自己所熟悉的範圍一步，有時就像一隻馴服的綿羊；有時，他又好

像沒有了這些缺點，熱情高揚起來，比如《驚愕交響曲》（作品第九十四號）和《軍隊交響曲》（作品第一百號）等，其內心的激情被極富衝擊力的表現出來，既令人振奮而又妙趣橫生。這可能也是貝多芬日後與海頓直接聯繫的情感因素。

　　雖然海頓開始時對貝多芬的創新並不認可，但貝多芬卻從沒有失去對海頓的崇拜，也沒有放棄主要樂章的創作形式，甚至日後他還以豐富的想像力，大大拓展了範圍。他那極為熟練的技巧以及新穎的特點，都充分顯示出他的與眾不同。而他的作曲也步入了新的道路，各種樂器已經有了固定的任務，顫聲的彈奏已不再只是作為裝飾了，它可以支持整部樂曲；愉快的音樂旋律在樂曲中也占據了極為重要的角色。有了這些新特色，舊的東西就被淘汰了。

　　除此之外，人們還感覺到，在貝多芬的樂曲當中，有一種理想化的、感情上的經驗比音樂更明確。因此，他的一些比較重要的作品也被人們描述為直接的、純潔的、崇高的、誘人的、自然的、可愛的和自由的。

無聲的歡樂頌
用音樂征服命運的貝多芬

第七章 悲傷的愛情

我的箴言始終是：無日不動筆；如果我有時讓藝術之神瞌睡，也只為要使它醒後更興奮。

——貝多芬

無聲的歡樂頌
用音樂征服命運的貝多芬

（一）

在維也納的第一年中，貝多芬因為沒有得到女性的崇拜而感到不滿。

貝多芬的朋友藍茲在回憶中寫道：

貝多芬隨時都在準備接受任何一個女性對自己表示的崇敬。有一次，我與他談及征服一個漂亮女人的事，他認為自己可以維特一段很長的時間，而事實上，卻只維持了七個月。

對於貝多芬來說，他寧可沒有一個聽眾，也不願意一個漂亮的女孩子只肯為他付出一半的愛。他經常會用一種緩和的慢板音樂來表達自己的某種情緒和感受，他的感情要比他的心願清晰得多。

當時，有一位名叫伯佩拉·凱格麗威克絲的匈牙利公爵夫人，漂亮動人。貝多芬曾為她寫了兩首曲子——《降 E 大調奏鳴曲》（作品第七號）和《C 大調鋼琴協奏曲》（作品第十五號），贈送給她。

還有一位名叫茜麗莎的姑娘，是奧地利皇帝最寵愛的、最大的妹妹，她個性溫順、穩重。十八歲時，她的父皇就去世了。從小，她就愛好音樂、詩歌和文學，而母親又對她的進步十分關心。

一七九九年五月，母親將茜麗莎姐妹和兩位兄弟送到維也納，他們住在一家很大的旅館中。這一年，茜麗莎剛剛二十四歲。她和她的兄弟姐妹都是音樂愛好者。特別是兩個年長的姐姐約瑟芬和泰茜都是鋼琴家，她們的演奏才能在維也納也得到了極好的證明。

第七章 悲傷的愛情
（一）

　　當她們聽說了有關貝多芬的許多軼聞後，都十分感興趣。但是，貝多芬卻不是那種公爵夫人一招即來的音樂大師。

　　於是，遵照公爵夫人的旨意，三個姐妹便召開了一個小型的音樂會，茜麗莎、約瑟芬和泰茜都選了貝多芬創作的一個曲子，並且邊走邊演奏著進入了音樂廳。

　　「像一個小孩剛開始學習似的，」茜麗莎這樣寫道，「親愛的、偉大的貝多芬先生是多麼友好啊！他如此彬彬有禮聽著。過了一會兒，他將我帶到鋼琴面前，我立刻開始彈奏，彈得非常猛烈，由大提琴和小提琴伴奏著……」

　　貝多芬很高興與這幾位年輕而漂亮的匈牙利小姐交往，並且平靜聽完了三姐妹演奏的自己創作的二重奏。

　　「……我們請求他去我們的住所，他用一種很愉快的語調答應了我們，以後每天都到我們住的旅館去一次。後來，他也履行了自己的諾言。但他時常在我們這兒逗留四五個小時……有一天，已是下午五點了，我們都覺得有些肚子餓了，我們就請他同母親一起進膳，但旅館裡的人都發脾氣了。」

　　然而，她們在維也納住的時間很短，而且還要參加各種社交活動，比如去參加舞會、名人的晚宴等等。如果她們去參加那些活動的話，就只能將貝多芬一個人扔在旅館裡了。

　　這種情形令貝多芬大為不滿，狂怒的將樂譜撕成了紙片，並拋在地上。在姐妹們當中，泰茜是比較細心的一個。她發現貝多芬的不滿

無聲的歡樂頌
用音樂征服命運的貝多芬

後，就不再跟姐妹們一起外出了，而是留在旅館裡，每天在貝多芬的指導下努力練琴。

除了約瑟芬和泰茜兩人最為崇拜貝多芬外，她們的弟弟弗蘭茲也是一個熱情的崇拜者。他們一家都很喜歡和貝多芬相處，而貝多芬也對這個家庭充滿了熱愛。他們之間的關係日益親密起來，一年後，他們一齊墜入了愛情的世界。

約瑟芬是個美麗動人，而且很有才氣的女孩子，讓貝多芬很是傾慕。然而在一八〇〇年，母親要將約瑟芬嫁給時年已經五十歲的馮‧丹姆伯爵。

這個決定讓約瑟芬和貝多芬都非常痛苦，她知道自己與伯爵根本毫無情感可言，內心中意的是貝多芬。因而，她的眼中也流露出無可奈何和對貝多芬的戀戀不捨。

但是母親的命令不能違抗，不久，約瑟芬就出嫁了，這讓貝多芬也難過了好一陣子。

婚後的約瑟芬一直都處於懷孕和生產的狀態。三年後，她的丈夫去世了，她到鄉下照顧四個孩子。五年後，她再次嫁給了一位伯爵。

約瑟芬嫁人後，貝多芬有段時間與茜麗莎走得比較近，兩個人經常一起參加共和社。但兩人最終也未能走進婚姻殿堂。而且奇怪的是，茜麗莎終身都未曾嫁人。這裡一定有著不為人知的故事。

（二）

就在一八〇〇年的年底，吉利達‧格茜阿蒂又闖入了貝多芬的生活。

當時，吉利達只有十六歲。這年年底，她第一次來到維也納，經她的堂兄馮‧勃朗斯維克介紹，與貝多芬相識了。

在貝多芬看來，吉利達是一個頗令人心醉的、卻訓練有素的「小姑娘」：嬌嫩而俊美的外表、細長而捲曲的黑髮，性格溫順。吉利達也成是第一個引起貝多芬真正注意的女性。她們一家人到維也納後，就住在祖先留在這裡的一座匈牙利式別墅裡。貝多芬只要一有空，就會到別墅去拜訪她們。

雖然兒時貝多芬與吉利達的兩個姐姐茜麗莎和約瑟芬相處得也很融洽，茜麗莎的外表也很悅目動人，但卻有點駝背，美中不足。約瑟芬也是一個美麗的女孩子，長得嬌小玲瓏，讓人產生一種親密的快慰之感，但貝多芬覺得她還是不能與美麗的吉利達相提並論。

貝多芬被吉利達的美麗吸引住了，雖然他新收的幾個女學生都深深愛著他，但吉利達的美卻是約瑟芬和茜麗莎等女孩所沒有的。

於是，貝多芬勇敢向吉利達獻出了自己的愛情。

雖然貝多芬相貌平平，但音樂才華橫溢，內心世界豐富，吉利達也對他很有好感。不久，兩人就雙雙墜入愛河，兩年的熱戀也讓貝多芬享受到了人生中少有的幸福。

無聲的歡樂頌
用音樂征服命運的貝多芬

　　一八〇一年十一月，貝多芬在寫給好友韋格勒的信中洩露了自己沉浸在愛河中的祕密，這就是關於吉利達的內容：

　　我的生命又顯得快樂了，更為充實……因為我混入了社會，這個變化是一個可愛的、富於魅力的女孩子帶給我的；她愛我，我也愛她。

　　為了表達自己的愛情，貝多芬在一八〇二年為吉利達寫了一首曲子，即《升 C 小調奏鳴曲》，也就是我們所熟悉的《月光奏鳴曲》。本來貝多芬是準備獻給吉利達一首 G 調慢板曲的，但後來又收了回來，換成了這首。

　　這首曲子又被稱為《升 C 小調第十四鋼琴奏鳴曲》，其優美的旋律有如輕舟蕩漾在月夜的琉森湖上，令人陶醉。

　　在貝多芬看來，結婚應該是一條「快樂的道路」，然而他卻沒能實現自己的這個理想，因為吉利達並不是他生命當中所應該得到的。因為在一八〇三年，吉利達就遇到了加侖布伯爵，並立刻將貝多芬拋在腦後了。

　　這一年，吉利達嫁給了伯爵。伯爵的年齡和地位都與她相稱，而他又自稱為音樂家、作曲家。當然，他的成就與貝多芬是沒有辦法相提並論的。

　　在吉利達舉行婚禮的那天晚上，貝多芬十分難過，並寫下了如此悲傷的句子：

　　「啊！這是生命中多麼可怕的時刻！但我卻不得不接受它！」

　　吉利達雖然結婚了，但這場婚姻卻並不幸福。一八二三年，貝多

芬在與辛德勒的交談中還談及：

「吉利達其實是非常愛我的，甚至超過了對她丈夫的愛。」

辛德勒寫道：

「他顯然不是故意談及這些的。」

不久之後，吉利達又回到了貝多芬的身邊，向他傾訴、哭泣，但貝多芬拒絕了她。

貝多芬去世後，人們找到了一塊刻有吉利達肖像的金牌，這是貝多芬一生當中所保存的僅有的一幅女性畫像。

這表明，在貝多芬的心目中，吉利達是一位非常可愛的女人，她的美麗也深深扎根在貝多芬的腦海中。

無聲的歡樂頌
用音樂征服命運的貝多芬

第八章 厄運襲來

我要扼住命運的咽喉，它妄想使我屈服，這絕對辦不到。——生活這樣美好，活它一輩子吧！

——貝多芬

無聲的歡樂頌
用音樂征服命運的貝多芬

（一）

在維也納的幾年，貝多芬可謂是聲名鵲起。然而，殘酷的病魔卻已經悄悄降臨到貝多芬頭上了。就在貝多芬向著自己所嚮往的音樂藝術的「珠穆朗瑪峰」努力攀登時，他遭遇了常人難以承受的可怕考驗——他的耳朵聾了。

其實早在一七九六年，貝多芬的聽力就已經有衰退的徵兆了，那時他才只有二十六歲。一個獻身於音樂藝術世界的人，怎麼可以沒有聽覺呢？聽覺對一個音樂家來說，簡直就是他的生命，就如同眼睛對一個畫家一樣不可或缺。

可是，命運對貝多芬偏偏就是這樣不公平。在貝多芬不算長的五十七年光輝歲月當中，耳聾的困擾伴隨了他人生的大半個創作生涯。

當貝多芬發現自己的聽力有所下降後，他並沒有太在意，因此起初他從未跟別人談起過這些，除了在法蘭克和梵令醫生面前。另一個原因可能是由於洗冷水浴造成的，因為改用熱水浴之後，情形有所改變。偶爾，當樂器較低的聲音在隔一段距離處時，他就聽不清楚了；隨後，他的聽覺又可能會恢復正常。

過了好長一段時間，朋友們才漸漸發現了貝多芬的耳疾。但大家都覺得他頗為健康，所以也都沒有在意。

貝多芬每次去看醫生時，總是祕密獨身前往。當醫生對他日趨嚴重的耳疾表示擔憂，並告訴他，這種疾病治癒的可能性不大時，貝多

芬才開始深感煩惱與痛苦。

後來，貝多芬又求助了幾個醫生，但都沒能為他帶來任何好消息。這時的貝多芬，不僅為失去戀人吉利達而痛苦，更被可能失聰的恐懼所折磨。

在絕望之中，貝多芬想到了大自然。也許從那裡，才能汲取繼續活下去的勇氣和力量。

在維也納郊外的森林中，大自然給了貝多芬力量。當看到那些生機勃勃的樹木和青翠的綠草時，貝多芬都能感受到了一種巨大的力量在身體中流動。

「難道，我就要這樣聾著直到終老，平淡死去嗎？」

這時，貝多芬又想起了萊茵河，那條永遠奔流不息、充滿生機的大河，它讓貝多芬的心中也充滿了力量。

「不，我不能這樣麻木下去，也許我還能做更多的事情！」

正當貝多芬陷入人生的低谷時，醫生勸慰他說：

「我看，您最好拋開一切，到幽靜的鄉間去靜養。你的身心已經疲憊到極點了。」

貝多芬也覺得，繁鬧的維也納對自己的病情的確沒什麼好處，於是接受了醫生的建議，決定到海利根施特鎮去靜養。

來到海利根施特鎮後，貝多芬想將一切對音樂的思念都斷絕。但是，他內在的音樂力量卻是如此的激蕩和衝動。而且在這裡過了很長的時間，他的耳聾依然沒有好轉，他終於承受不了這個打擊了。

無聲的歡樂頌
用音樂征服命運的貝多芬

貝多芬最先將這一不幸的消息告訴了卡爾蘭特的卡爾．阿蒙達，這是一位貝多芬十分信任的仁慈的牧師。儘管如此，他還是沒有完全告訴阿蒙達自己的全部情形。

在一八〇一年春季寫給阿蒙達的信中，貝多芬寫道：

……我時常將自己的思想建築在我所最忠誠的朋友上。是的，有兩個人占據了我全部的愛，其中一個人仍生存在這個世界上，你是第三人，也是我慎重選擇的。

占有貝多芬「全部的愛」的兩個人，其中一人無疑是藍茲．馮．勃朗寧——他已在兩年前去世；另一個人就是韋格勒．蘭茲。

兩個月後，貝多芬在另一封信裡向阿蒙達傾吐了自己的心中之言。

六月一日，他在給阿蒙達的信中寫道：

我是多麼希望常跟你在一起。因為你的貝多芬在不快樂中生活著，終日與大自然的造物者爭吵不休，尤其該詛咒的是它加在我身上的不幸。它可以折斷和毀滅一朵最美麗的花朵。

你知道，我最可貴的財富——我的聽覺，現在已受到極大的損害。當你和我在一起的時候，我已患上嚴重的炎症，但我仍舊保持著沉默；現在，病情日甚一日的嚴重，它能否醫治已經成了一個問題，聽說這個病與我的內臟有關，我若能恢復健康，那麼，這病也會消失。我當然十二分希望重新恢復我的聽覺，但我又常常懷疑這病實質上是不能治好的……

呵，假使我能夠恢復我的聽覺，那我將會多麼快樂啊！我要告訴

你的是，我也許將不得不與音樂事業絕緣，我生命中最燦爛的一頁將隨之消逝。我再也顧不到自己的天才和力量了，我一定得忍受慘痛的遭遇，儘管我已排除了不少的障礙，但這並不夠。

是的，阿蒙達，如果在六個月之內，我的疾病不能治癒的話，我就會到你那裡去。你一定得放棄一切和我在一起。你一定是我的良伴，我知道幸福不會丟棄我，我還可以做些什麼呢？

自從你離開之後，我寫了各式各樣的音樂作品，除了歌劇和宗教音樂之外。你不能拒絕我，應幫助你的朋友分擔一部分痛苦。我接到了你寫的所有信件，雖然我給你的回信甚少，但我經常將你放在我的心上，永久的。我懇求你保守這個祕密——關於我耳聾的事情，不論是誰，請不要告訴他！

再會，我親愛而忠誠的朋友，若你要我為你做些什麼，請告訴我。

你誠懇而忠實的朋友

路德維希　・　范　・　貝多芬

貝多芬既有強烈的自立精神，又有無望的意念，這是很奇怪的。誰與他親近，誰就要和他住在一起、站在他的旁邊。他只需要單純的友情。

（二）

讓貝多芬感到無比痛苦的不僅僅是耳疾帶來的不幸，而是如此巨大的病痛居然無法向人傾訴。每當貝多芬想要告訴朋友，讓朋友一起分擔他的痛苦時，他都會沒有勇氣。他害怕自己耳聾的消息傳出去，會中斷自己一直不懈追求的音樂生涯。

然而，病痛的折磨讓貝多芬無法忍受那種孤獨和壓抑，他終於忍不住向他的摯友韋格勒寫信傾訴了痛苦：

……我的身體的確是強健、完好的，只是耳朵中常嗡嗡作響，日以繼夜；我有時覺得我是在渡著殘破的生命，這種情況持續兩年了。我避開了社會上的一切集會，因為不能讓別人知道我已經快要聾了。假若我是做別的職業，那就無所謂了。在我們這個行當中，耳聾是可怕的事情；更為惱人的是我的仇敵不在少數，他們將說些什麼？

……我常常詛咒我的命運，可能的話，我要向命運挑戰！雖然我的時間可能不長了——如果我的情況繼續惡化下去，我將在明年春天到你那裡去，你可以在鄉村中美麗的地方為我租一所房子。過半年，我要變成一個農夫。這也許有助於改變我的身體狀況。放棄職業，多麼破碎的庇護所！恐怕那僅僅是對我而言。

剛剛遭遇失戀的痛苦，現在又突遭耳聾的不幸，貝多芬覺得，這個世界的確有點太缺乏溫情了，而他也得不到任何的幫助，所能面對的只會是一個孤獨而寂靜的世界。

收到貝多芬的信後，韋格勒非常難過，但他沒有把這個消息告訴任何人。

十一月十六日，貝多芬又寫給韋格勒一封信，通報了自己的病情：

自從我降臨人世，我就體會到了人生的樂趣。但你很難知道，在過去的兩年中，我的生活是如何的孤獨和淒涼。我這變壞的聽覺就像一個魔鬼一樣，到處追逐著我；我從人類中逃避開來，宛如一個厭世者……

漸漸的，貝多芬學會了如何去接受痛苦的現實。而且突如其來的災難，也讓貝多芬不得不學著應付眼前的生活。

即便是耳疾沒有得到很好的治療，貝多芬仍然沒有鑽出音樂的圈子。他的朋友獲悉他的情況後，時常來看望他。弗蘭茲・蘭茲也時常到海林根城來。八點鐘吃過早餐以後，蘭茲便會說：

「來，讓我們作一次簡短的散步。」

對此，蘭茲還有詳盡的記述：

「我們一起走，時常到下午三四點鐘還不回家，而在別的村莊裡吃午餐。在某一天的散步中，我第一次證實了他失去聽覺。我叫他注意，因為有個牧童正在吹笛，而且吹得很動聽；但過了半個小時之久，貝多芬卻一點也沒有聽見。雖然我保證他和我一樣（事實上並非如此），他變得非常生氣。平時，他快樂的時候也是暴躁的，但現在卻不是那樣了。」

無聲的歡樂頌
用音樂征服命運的貝多芬

　　西法拉特 · 柴姆斯加爾在這一年中也經常見到貝多芬，也知道他失去了聽力，並常常表現出靜靜的慍怒。

　　當貝多芬跟不上朋友們的談話時，柴姆斯加爾會假裝成一副心不在焉的樣子，但這並不能讓貝多芬好過一些。因為大家發現，要裝作不知道、不在乎是十分困難的。

　　朋友們之間的談笑也更加刺痛了貝多芬，加深了貝多芬的失望。因為他不能加入到眾人的交談當中，這讓他沉浸在一種可怕的思緒當中：世界上的一切都是虛偽的。

　　於是，他憤怒離開了談笑的友人，回到海林根城的家裡去了。

　　即便是耳朵聾了，但貝多芬大腦中音樂的思維反而比從前更加豐富了。這種具有極大衝動的力量也讓他產生了戰勝命運的信心，貝多芬為自己所獨有的這種力量而感到慶幸。

　　於是，貝多芬又寫信給韋格勒和阿蒙達，告訴他們，自己的音樂是從各方面聚合起來的，它給了自己以榮譽和地位。在給韋格勒的信中說，他說：

　　我是生活在樂曲之上的。當我作完一曲，另一支曲子就會立刻在我的腦海中出現了。我現在經常能同時作三四首曲子。

（三）

一八〇二年的夏天，貝多芬的大部分時間都用在演奏和音樂創作上。有時歡樂，有時暴怒，但大部分時間內，他的精神都是很好的。

那一年夏天，貝多芬的身體狀況與以前也迥然不同。當秋季來臨時，在海林根城，那可怕的、難以形容的情形就降臨了。他在夏季的工作計畫可以說全部完成了，但維也納的快樂時光也仿佛一去不復返了，將來的生活該怎樣應付？沒人能夠知道。

經過一番思考後，貝多芬感覺自己的理想和誓言已經不太明確了。因此，他也更加憤恨命運對他的殘酷和不公。

貝多芬呆呆坐著鋼琴旁，眼前放著他剛剛寫了一半的第十號鋼琴奏鳴曲。他照著曲譜，在鋼琴上彈奏幾下，耳朵卻怎樣也聽不見那美妙的樂聲了，能聽見的，只有仿佛爆炸似的轟鳴……一種讓人討厭得發瘋的聲音，在連續敲打著他那沉悶的聽覺。

貝多芬用拳頭捶在鋼琴上，瘋狂大喊著：

「完了！我的一切都完了！」

貝多芬實在無法忍受這種痛苦的折磨，於是，他想到了結束自己的生命。

他坐在桌邊，提起筆來，給自己的兩個弟弟寫下了舉世聞名的「海利根施塔特遺書」：

在我去世以後才可折閱：你們或許都會這樣想、或這樣說，貝多

無聲的歡樂頌
用音樂征服命運的貝多芬

芬是可惡的、頑固的、厭世的。你們把我估計得大錯特錯了。你們不知道我的觀點不輕易示人的原因。

……

假若我又回到家中居住，請你們原諒我；而我將很快樂跟你們生活在一起。我的不幸遭遇中最使我感到加倍痛苦的，就是我走上了一條不了解世事的路；不可能有朋友和我重歸於好了，沒有適宜的交談，沒有思想上的交流，在社會上我沒有存在的必要了；我生活得有如一個逃亡者，若我走近一個人的身邊，恐怖立即占據我的整個身心──這就是我在上半年避入鄉間的原因。

……

又致卡爾弟弟：我特別感謝你後來為我做的事，我希望你的生活比我更好、更自由。善良的照顧你的孩子，單是他就可以帶給你快樂，而不是金錢，我的這句話，是從經驗中獲得的。我的孤獨也是無可奈何的。

再會，請向別人表示我的謝意！我感謝我所有的朋友，……如果我在墓中仍能幫助你們的話，我將是多麼快樂啊！我即將很快步入死亡之路，但它於我而言仍是來得太早。不管我的命運如何，我還是希望死亡來得遲一些，雖然事實上是不可能的，但我仍然能忍耐，忍耐能否讓我從不盡的痛苦中解放出來？假設痛苦要來的話，我將勇敢抵禦它們（無盡的痛苦）。再會，在我死後，不要忘記了我，我懇求你這點，因為我活著的時候，總是想讓你快樂。就這樣吧。

路德維希 · 范 · 貝多芬

海林根城

一八〇二年十月六日

寫完遺囑後，貝多芬回想起自己三十多年來拚命奮鬥的歷程，禁不住熱淚盈眶，難道這麼多年的心血就白費了嗎？難道就這樣半途而廢，絕望死去嗎？

這時，他忽然想起了病逝的母親。母親在生病時，看著他就會露出笑容。不，我不能就這樣絕望死去，為了母親這麼多年殷切的希望，我應該繼續活下去，更加努力活下去。我必須克服所有的苦難，扼住命運的喉嚨，它休想讓我屈服！

終於，一股強大的力量從貝多芬的心靈深處升起，戰勝了他的絕望和恐懼。貝多芬又一次對自己充滿了信心。

貝多芬收起了自己剛剛寫好的這份「遺囑」，將它放在檔的最底層。

儘管貝多芬的精神生活（戀愛）、物質生活及身體狀況都十分糟糕，但他仍然堅強生活著，並沒有因為這些痛苦而倒下。在寫下這份遺囑後，他又繼續生活了二十五年。

在海林根城的夏天，貝多芬其實在音樂方面做了很多工作，他的記事冊上寫著：三首鋼琴奏鳴曲（作品第三十一號）、三首小提琴奏鳴曲（作品第三十號）、變奏曲。更為重要的是，《第二交響曲》也是在這裡完成的。

無聲的歡樂頌
用音樂征服命運的貝多芬

夏天很快就過去了，秋天悄悄來臨了。貝多芬將自己所寫的「遺囑」封存起來，將一切悲傷的情緒都掩埋在其中。

十一月分，貝多芬回到了維也納，開始再次周旋於音樂與朋友之間。在維也納，他繼續教授音樂課程，接受各處的演出邀請。

此時的貝多芬，仿佛經過了一次極大的轉變，從靈魂中、軀體內釋放出新鮮的生命力量。外來的災難帶給了他內在的力量，一種嶄新的、堅定的表現手法、深刻明朗的變化出現在他的作品當中。

貝多芬對於自己這些內在的新生力量也感到驚喜和自信，他忽然產生了一種強烈的使命感——去獲取人類精神中最為崇高的東西。因為以前的災難，已經讓他獲得了一種無敵的力量。此後，無論再遭遇什麼艱難困苦，都無法將他打倒，因為他已經學會了「如何去征服命運」。

第九章 英雄時代的來臨

友誼永遠不能成為一種交易；相反，它需要最徹底的無利害觀念。

——貝多芬

無聲的歡樂頌
用音樂征服命運的貝多芬

（一）

關於貝多芬耳聾的病歷，值得一提。根據醫學檢驗的報告，他的聽覺神經都萎縮了，而附近的動脈卻異常膨脹，比烏鴉的羽毛管都要粗。醫學專家的診斷結果也是不一樣，有人認為是耳膜硬化，也有人認為是一種內耳疾病，還有人認為是中耳炎。

他的聽覺困難最早出現於一七九六年，而最嚴重的症狀是出現在一七九八年或一七九九年。在一八〇一年到一八〇二年這兩年當中，貝多芬的耳疾沒有惡化，只是有間歇性的耳鳴現象，以及耳朵經常聽到其他噪音的干擾。這也令他局部喪失了辨識高頻率的能力，並且突然的響聲還會讓他感到不快或者疼痛。

有一項報導說，貝多芬在一八〇四年預演《英雄交響曲》的時候，已經很難聽清楚管樂器的聲音了。但是，貝多芬那時還沒有到達殘廢的地步。

一八〇五年，他指揮《費德里奧》的預演，以及在一八〇八年提醒演奏者注意細微的變化，說明他的聽覺還是比較敏銳的。而到了一八一〇年前後，他已經不能在音樂會上作鋼琴獨奏了。到一八一四年，貝多芬的聽力已經相當微弱，只能勉強參加作品第九十七號《大主教三重奏》的演出。

貝多芬的耳疾在一八一二年以後才真正嚴重起來，因為那時大家發現，在與他說話時一定要大聲喊叫才行。到了一八一七年，他的耳

第九章 英雄時代的來臨
（一）

聾已經極其嚴重，不能聽到任何音樂了。一八一六年前後，貝多芬開始使用一種助聽器。一八一八年的時候，《談話錄》已經成為他生活的必須。

由於逐漸與外界斷絕聲音的接觸，貝多芬自然也會產生一種被隔絕的痛苦，因此出現了厭世、猜疑等傾向。

但是，耳聾在他的創作活動中卻扮演了一個積極的角色。耳聾不但沒有妨礙，反而還增強了他作為一個作曲家的創作能力。也許因為這種情況減少了貝多芬在鋼琴演奏方面發揮的機會；也許是由於他有聽覺障礙，處於日益孤立的世界中才得以完全將精力灌注在作品之上。

在他無聲的世界中，貝多芬可以實驗各種新的經驗形式，而不再受到外界環境的干擾，也不再受物質世界種種條件的限制。

他就像一個做夢的人一樣自由，可以將現實的素材一再重新結合，以迎合他自己的願望，因而也形成了他以前想不到的形式和結構。

在一八一六年，貝多芬在一張草稿紙上寫道：

「只生活在你的藝術當中！」

可見，他內心的空虛已經被音樂所填補了。他還曾經向阿蒙打牧師說了一句令人吃驚的話：

「當我在演奏與作曲的時候，我的病痛一點也不妨礙我。只有當我與人相處的時候，它才會影響我。」

因此，貝多芬的一切痛苦與失敗，最後都轉變成了勝利和成功。就像亨利・詹姆斯所說的「祕密的創傷」，又如杜斯妥也夫斯基所說

無聲的歡樂頌
用音樂征服命運的貝多芬

的「神聖的疾病」。他的耳聾，就像是他的繭，而他的《英雄交響曲》風格，就是在這個繭裡成熟的。

在一八〇二年，貝多芬還痛苦的想要自殺，甚至寫好了一份遺囑。然而到了一八一〇年左右，他在書信中只會偶爾提起耳聾的事情，但是其中有一張便條上寫著：

「不要再讓耳聾成為一個祕密——即使是在藝術裡。」

可見，經過一番痛苦而艱難的掙扎，貝多芬已經能夠與他的耳聾和平相處了。

（二）

耳聾不但沒有阻礙貝多芬對音樂的追求，反而讓他沉溺於一種極度狂歡的狀態中，創作熱情異常高漲。

然而，到了一八〇四年，貝多芬在與小提琴家克倫福爾茲交流時說：

「我至今都不能滿意於自己的作品。從今天起，我要開闢出一條新的道路。」

貝多芬的這句話讓克倫福爾茲感到非常驚奇，因為那時貝多芬已經能夠純熟運用各種樂曲了。在一八〇四年四月裡的公開演出中，他還演奏了已完成的兩首交響曲和他新作的《C 小調第三鋼琴協奏曲》（作品第三十七號）。

一個月之後，貝多芬又匆忙完成成了一首小提琴奏鳴曲，讓從倫敦來的小提琴家波里其塔波爾演奏。那緩慢的樂章一下子就吸引了聽眾的注意力。

貝多芬所說的「新的道路」，事實上並非是他原來那種固有的光明燦爛的路，而是抓住另外一種新的力量，這種力量反映在他的《英雄交響曲》（作品第五十五號，又稱《第三交響曲》）當中，是那震撼人心的、明朗而迥異的開篇樂章，在無數的號樂中出現了基本的、成功的主題。這種將許多力量突然集中在一起的表達方式，對於貝多芬來說，已等候了很久了。

無聲的歡樂頌
用音樂征服命運的貝多芬

後來，貝多芬在自己的日記中寫道：

「我的習慣是從小就養成的。當我想到了什麼，就會立刻寫下來。」

這種習慣也讓他找到了許多不同革新的源流，偶爾靈感一至，他就會將主題記入到樂譜簿當中。許多主題就是這樣沒有繼續創作而擱置著，或者經過一年以後，他再寫下去。在創作的熱潮當中，他終於取得了一次最偉大的成功。

因此，從一八〇二年到一八一二年的這十年，可以說是貝多芬的「英雄年代」，他的音樂創作進入到了成熟期。

一直以來，英雄都是人類進步的先驅者，這種形象也一直存在於貝多芬的腦海中。或者，他在戰勝苦難的過程中所產生的信心和力量，也讓他將自己視為一位力量超凡的英雄。

於是在一八〇二年，貝多芬就開始創作這一主題的交響曲。在一定程度上來說，它就好像是貝多芬個人經歷的一部自傳性史詩；而這種英雄主義則是貝多芬所特有的、歷盡萬劫而不變的堅毅精神的音樂化表現形式。這一曲目，也標誌著貝多芬音樂創作中「英雄年代」的來臨。

最早時，貝多芬是想將這首曲子奉獻給他所崇拜的拿破崙。全曲完成於一八〇四年。那年春季，蘭茲看到了放在貝多芬桌上的該曲的原稿，其扉頁上寫有「波拿巴」的字樣。

然而一個星期後，貝多芬發現有人在那張曲稿的後面加上了「皇

第九章 英雄時代的來臨
（二）

帝」兩個字，便憤怒的將扉頁一撕為二。而此時，拿破崙稱帝之事也已為世人所共知了。

貝多芬在知道這個消息後，更是勃然大怒：

「他也不過是一個凡夫俗子罷了！現在，他要踐踏一切人民的權利，只顧自己的野心了，他就要高踞於所有人之上作一個暴君了！」

於是在八月十二日，貝多芬便將《英雄交響曲》的總譜交給白蘭特托夫和哈代爾出版。十月，總譜正式發行，題目改為「《英雄交響曲》——為紀念一位偉大的人物而作」。

這首曲子是貝多芬的創作生涯當中、也是交響音樂史當中一座偉大的里程碑。它第一次展示了作曲家的英雄主義創作思想。作品的篇幅極其龐大、情緒激昂，音響如同火山爆發一般。

一八二一年，當拿破崙死於聖赫勒拿荒島時，貝多芬就說：

「早在十七年以前，我的音樂就預示了這個結局。」

他的意思指的是《英雄交響曲》的第二樂章《葬禮進行曲》。

《英雄（第三）交響曲》的偉大意義還在於，它的光輝思想比起《第一交響曲》和《第二交響曲》大大向前跨出了一步。在第一、第二交響曲當中，貝多芬還只是繼承了前輩海頓、莫札特等人的創作傳統風格和思想。

而在這首交響曲當中，貝多芬用一種新的形式和音樂思想的概括力量，著重表現了英雄為爭取人類的未來幸福而獻出生命的悲劇精神。這樣一個具有劃時代意義的作品，也標誌著貝多芬的創作進入了成熟

無聲的歡樂頌
用音樂征服命運的貝多芬

時期。

　　貝多芬也將《英雄交響曲》視為他最心愛的產兒。當他已經寫出八部交響曲之時，他仍然認為自己最喜愛的還是這部《英雄交響曲》。

（三）

雖然創作《英雄交響曲》用去了貝多芬的很多精力，但各種各樣的小作品依然在不斷產生。因為自己耳聾的關係，貝多芬一刻都不願意休息。這也許是他考慮了外界的批評而對自己進行了一番重新調整的緣故。

因此，在這期間，貝多芬陸續寫了許多奏鳴曲和一些小作品，但出版商在印刷樂譜時，卻經常出現錯誤，而他們又不進行更改。這使貝多芬非常生氣，因為他的手書樂譜是準確的。於是，他寫下了嚴肅批評這些人的話：

「錯誤之多，宛如海洋之魚。」

事實上，這是出版商對他的漠不關心，不像貝多芬日後成名後的態度。貝多芬時常向他們提出抗議，索回自己的樂譜進行修改，但有時他也不能如願以償。後來，他乾脆就稱這些人為「狡猾的騙子」。

在這一時期，所有遇到過貝多芬的人都發現他變得十分奇怪：每當他在街上或田野裡行走時，他總是毫無表情，而他的雙眼卻迸發出生命的火光。

他的日常生活也變得毫無規律起來，他的房間經常亂七八糟，並且他還經常搬家，換住所。但不論換到什麼地方，屋內都總是顯得亂糟糟的，書本和樂譜撒滿了房間的每一個角落，一邊放著殘菜剩飯和半空的瓶子，另一邊則可能是一首四重奏的草稿，鋼琴上則放著紙張

無聲的歡樂頌
用音樂征服命運的貝多芬

和碎屑……

　　這些材料都是貝多芬的一些光輝交響曲的胚胎，而朋友的和生意上的信件則是撒滿了房間的地面。

　　他的朋友蘭茲也曾說起，在一八〇四年夏季的一天，他到貝多芬的寓所去聽課時，貝多芬希望和他一起散步。

　　於是，貝多芬就和他年輕的學生一起到外面散步，一直走到極遠的地方，而且到晚上八點才回家。他的口中始終都在喃喃自語，又像是在嗚咽，忽高忽低的，卻沒有唱出任何肯定的、明確的主調。蘭茲問他那是什麼？貝多芬回答說：

　　「那是我想像中的一首奏鳴曲最後一樂章的主題。」

　　當貝多芬和蘭茲重新回到房間時，貝多芬立刻就跑到鋼琴邊，連帽子也沒來得及摘，就開始狂寫起來。蘭茲只有一個人拿了一把椅子坐在房間的角落裡，貝多芬此時已經完全忘記了他。

　　整整一個小時，貝多芬都在發狂般寫著，完成了那首奏鳴曲的最後一個樂章。

　　最後，貝多芬站了起來，看到了蘭茲，似乎有點驚奇，隨後又很遺憾的說：

　　「我今天不能為你上課了，我還有許多其他的工作要做。」

　　貝多芬所寫的這首奏鳴曲，就是《熱情奏鳴曲》。它與次年他所作的《華爾特斯坦奏鳴曲》一樣，都獲得了很大的成功。

　　此時的貝多芬，音樂創作已經突破了鋼琴本身的限制，他的作品

已經令所有的鋼琴都不能再彈奏了。那個時候所製造的鋼琴，通常只能彈奏輕快而華麗的樂曲。因此沒多久，貝多芬就從鋼琴製造者安德列‧斯特里手中得到了回聲和彈性更大的鋼琴。

由於這首《熱情奏鳴曲》所表現的力量太過強大，本來就是不預備作公開演奏的，因此直至貝多芬去世後十二年才見諸於世。

無聲的歡樂頌
用音樂征服命運的貝多芬

第十章 對歌劇創作的嘗試

我的作品一經完成就沒有再加修改的習慣。因為我
深信部分的變換足以改易作品的性格。

——貝多芬

無聲的歡樂頌
用音樂征服命運的貝多芬

（一）

一八〇一年，貝多芬在給好友韋格勒的信中說：

「在各種音樂體裁當中，除了歌劇及宗教音樂之外，自己都獲得了成功。」

因此，他談到自己的願望就是一定要嘗試著創作歌劇。

一八〇四年，貝多芬終於有了一個嘗試創作歌劇的機會。

事實上，貝多芬對歌劇知識的了解是很少的。他曾跟隨幾個人學習聲學寫作以及舞台方面的知識，他自己也在維也納歌劇院裡看到過不少東西。

當時，歌劇演出很受大眾歡迎。但貝多芬覺得，那些人的才能與自己相差得太遠了，因此，貝多芬希望自己能夠實現創作歌劇的願望。維也納歌劇班的管事記得，貝多芬曾為芭蕾舞《普羅米修斯》譜曲，演出獲得了巨大成功。他們都認為，貝多芬的名字將會引起大眾的注意。

在維也納，切羅比尼被稱為是一位極有才華的歌劇劇作家。到一八〇三年，切羅比尼已經替巴黎和義大利寫了二十多年的歌劇了。然而，葡萄劇院的斯卡尼達和班格劇院的布朗男爵驚奇發現，有一個好機會就放在他們自己的手中。

斯卡尼達對貝多芬說，有一齣歌劇可以讓他來寫，貝多芬高興接受下來，並搬到歌劇院裡面去住，以便能夠更好的創作。劇院專門為

第十章 對歌劇創作的嘗試
（一）

貝多芬提供了一間住所，以供他自由使用。

不久，布朗男爵就將該劇院買了下來，斯卡尼達也在這裡協助布朗男爵。

從這以後，貝多芬又開始了艱難而持久的搏鬥。在創作過程中，他需要運用豐富的音樂思想和樂器的特性，以擊敗他的對手。

對於貝多芬來說，他已經完成了不平凡的草稿，舞台的情況他也基本熟悉了，但為了在演唱上獲得成功，他只能將自己所器重的管弦樂隊降到陪奏的位置，並且還需採取十八世紀的歌唱方式，要求有逼真的動作和戲劇化的氣氛。

貝多芬所創作的第一個劇本是很特別而且愉快的。它是以法國革命為背景，主要講述了一個反對暴君、爭取自由民主的動人故事。

故事的內容大概是：一個名叫弗洛斯坦的人，被他的政敵關入了牢獄。隨後，他的妻子里昂諾拉冒著生命的危險，假扮了一名犯人，進入牢獄去營救她的丈夫出獄。

這部劇作出版後，十分暢銷，並且有三個版本同時面世。

一八○四年，貝多芬請人翻譯了該劇本，並將題目更換為《費德里奧》（又名《夫婦之愛》），並且為兩首不同時期所作的序曲題名為《麗奧諾拉序曲》。

在劇本創作過程中，貝多芬並非要刻意營造原文中那種富有浪漫色彩的氣氛，他不喜歡那種氣氛。因此，他將重點主要用於表現惡勢力對這對忠實相愛的夫婦的殘酷壓迫：可憐的弗洛斯坦在牢獄中虛度

無聲的歡樂頌
用音樂征服命運的貝多芬

著他的歲月，看不到一絲的曙光。由於貝多芬自己也曾一度遭遇過相同的境遇，因而對男主角表現得極為同情。而女主角里昂諾拉則是女人中的最可貴者，她誠摯而冷靜，處事既不猶豫也不莽撞。

　　在創作這部歌劇時，貝多芬也有規律性，他保持了自己的思想，並將其不斷發展開來，許多頁草稿簿上都塗滿了只有他自己才懂得的音符。

　　一八〇五年夏天，貝多芬完成了最後一幕的創作，然後將劇本交給劇院。不久，這部歌劇就準備公開上映了。

（二）

　　然而就在《費德里奧》一劇即將公演期間，卻遭遇了一段不太幸運的插曲。當首次公演日期宣布之後，所有維也納人的注意力都轉向了一個可怕的事件，那就是法國的軍隊已經跨過萊茵山谷和德國南部，奧地利已經暴露在他們的面前。這樣一來，奧地利的首都維也納城自然也就成了拿破崙必攻的目標。

　　十月二十日，烏爾姆陷落了。十天以後，又傳來了法軍已經越過邊境的消息，薩爾斯堡被占領了，法軍繼續向多瑙河下游推進。

　　一個多世紀以來，維也納從未遭遇過外來勢力的踩躪。因此，在面對入侵者時，維也納毫無抵禦能力。維也納人唯一能夠做的，就是貴族們將自己的珍寶都裝入馬車，然後加入到逃難的行列當中，擁向勃魯姆或貝萊斯堡。

　　十一月十三日，正是預計公演《費德里奧》前的一個星期，拿破崙率領的法國軍隊開入了維也納。

　　維也納市民們不知道該怎樣去迎接這位入侵者。而且，法軍在進入維也納城時的情形也很奇怪：市民們都靜靜看著，法國入侵者也保持著沉默；騎兵們炫耀著精美的服飾，為自己發亮的盔甲而驕傲。然而，他們所騎的戰馬卻顯得很疲倦；步兵則滿身都是泥漿，鬍鬚也長得老長，許多人的手上還拿著乾巴巴的麵包，或者槍刺上挑著一塊肉，狼吞虎嚥往嘴巴裡塞著……

無聲的歡樂頌
用音樂征服命運的貝多芬

　　隊伍很長，好像看不到盡頭，他們都在日以繼夜向匈牙利方向前進。有的部隊在城外駐紮下來，長官們則占領了城中的皇家宮殿。

　　在不遠處，還傳來一陣陣的炮聲。據說這是法國軍隊正在與俄軍進行激烈的交戰，從奧地利向南去的法軍則被義大利人消滅了……但是，這些消息都沒有得到證實，因為所有的新聞都要受到嚴格的檢查。

　　唯一不能遮掩的事實，就是法軍的傷兵正在不斷從前線撤下來，但是他們也不能夠提供更加準確的消息。

　　長官命令，市民們不要關心戰事如何，而是要像往常一樣繼續生活。因此，人們被允許繼續到公園裡遊玩，宮廷劇院也被命令重新開演。在被占領的前一天晚上，劇院還上演了《奧賽羅》，但卻沒有一個觀眾。

　　這時，人們已經不再關心《費德里奧》是否還能如期上演了，因為貝多芬的朋友大部分都離開了維也納，戰爭給維也納帶來了不幸。

　　不久前，貝多芬還在認真構思著《費德里奧》；而現在，拿破崙卻控制了這裡。拿破崙不知道，這齣歌劇的創作者，一位矮小而熱情的作曲家，曾經在一首交響曲上題上了「波拿巴」的字樣，並對他充滿了希望；而現在，這位作曲家卻只能靜靜望著遭受拿破崙蹂躪的皇宮，毫無辦法。

　　拿破崙對貝多芬並不感興趣，雖然這位作曲家的力量和對人類的影響遠遠要比拿破崙大得多。在拿破崙的看來，音樂只是暫時鬆弛一下神經和給人快樂的東西，並沒有什麼實際的用途。

第十章 對歌劇創作的嘗試
（二）

　　一八〇五年十一月二十日，《費德里奧》首次在法國軍官面前上演了。然而，法國軍官們只喜歡聽一些輕鬆而華麗的音樂，並不喜歡看這種情緒低沉的歌劇。而且，悲痛的故事也讓他們的心裡感到不舒服。許多人認為，貝多芬寫了一出愚蠢的歌劇。但卻沒有人預料到，這部歌劇已經鋪開了一條不可低估的成功之路。

（三）

到了一八〇五年的十二月分，「短暫的不幸時期」終於過去了，布朗男爵決定再重新上演一次《費德里奧》。但是，他覺得第一幕劇顯得太過鬆散了，應該刪去。

然而，貝多芬的自信和自負這時又表現出來了，他不允許別人對他的劇作進行改動，一個音符都不能改。

這時，一直都在關注著貝多芬的李赫諾夫斯基侯爵夫人找到他，表示要與他商量一下，希望他能夠將這部歌劇重新修改一下，好讓大家都滿意。

貝多芬開始也一樣拒絕了侯爵夫人，但侯爵夫人的深情，悲切而慈祥，像極了貝多芬的母親。貝多芬驚住了。

「貝多芬先生，請您再考慮考慮，因為大家都在為您著想。您是個天才，您應該得到大家的認可，不能隨便拿自己的作品開玩笑。」侯爵夫人懇切著說。

面對侯爵夫人，貝多芬很感動。他說：

「好吧，我聽您的，我願意做一些修改。」

於是，貝多芬盡了比平時加倍的努力來改正這部歌劇的失誤。司蒂芬‧馮‧勃朗寧還將劇中的台詞進行了必要的縮減，貝多芬也將舞台上一些不必要的場面刪去，並將三幕劇改成了兩幕。

同時，貝多芬還被催促著去重新寫作劇前的這首序曲，擬使用的

是《麗奧諾拉序曲》的第二首。這時，他又忘記了別人的忠告，勸他說如果能夠按照規定來做，他所深愛的《費德里奧》一劇將令他成為一名成功的歌劇作曲家，而那也正是他所期望的。

但是，貝多芬不願意離開他所鍾愛的管弦樂隊，因為他在那裡發揮出了真正的力量。於是，他便重新作了一首協奏式的序曲，而且比舊作顯得更加有力。但這首新的序曲（第三首）卻偏離了劇院對該劇的要求，與第二首也有相衝突的地方，它顯得更加交響樂化了。但此後，貝多芬並就沒有再作第四首，因為他對第三首已經非常滿意了。

經過重新修改整埋後，《費德里奧》一劇便準備進行第二次上演。

在第一天公演時（一八〇六年三月二十九日），效果看起來很不錯，但事情的發展卻並不像人們預計得那樣令人滿意。因為在進行第二次公演時，貝多芬就拒絕再擔任指揮了，原因是樂隊在演奏時不按照自己的指揮進行。

經過這樣一番公演後，《費德里奧》這部歌劇的演出活動就停止了。但停演的同時，也出現了許多不利於它的公告，認為這部歌劇的序曲應是絕對禁忌的。對此，人們很容易就能知道，貝多芬一定是充滿了憤怒。

到了夏季，《費德里奧》又重新上演。儘管觀眾增加了，但貝多芬卻認為根本沒有按照他的原意來演。雖然布朗男爵再三解釋，貝多芬還是非常不愉快的拿走了自己的劇本，再也不允許劇院上演他的劇本了。

無聲的歡樂頌
用音樂征服命運的貝多芬

　　六年後，《費德里奧》終於被人們所普遍了解了。為了讓這部歌劇圓滿演出，貝多芬整整花了十年的時間，真可謂是「十年磨一戲」。對於他來說，從來沒有一首樂曲值得他耗費這麼多的時間。

　　後來，當貝多芬一病不起的時候，他將《費德里奧》的手稿送給了辛德勒，上面寫著：

　　「我所有的朋友，它令我付出了最大的代價，帶給了我極度的憂鬱；這也是使我最為憐愛它的一個原因。」

第十一章 向新的領域轉變

　　不用鋼琴作曲是必須的......慢慢可以養成一種機能，
把我們所希望的、所感覺的，清清楚楚的映現出來，這
對於高貴的靈魂是必不可少的。

　　　　　　　　　　　　　　　　　　　——貝多芬

無聲的歡樂頌
用音樂征服命運的貝多芬

(一)

在《費德里奧》停演的那一年，布朗男爵將自己管理的兩座劇院轉給了兩個貴族。

然而，這幾個貴人的管理能力並不比布朗男爵強，但貝多芬卻感到很高興，因為他所討厭的男爵終於被罷免掉了，而劇院也被轉入富有歌劇才能的埃斯特赫斯和勒布高維茲的家屬手中了。

一八〇七年的元月，貝多芬就將一個關於自己事業的請求送到了劇院。他希望自己能夠安定生活下來，以便將自己的整個生命都獻給藝術，而現在他卻受到了生活的壓迫。

事實上，貝多芬在暗示劇院，自己即將離開維也納，希望劇院能夠挽留他。他的條件是在劇院中謀求一個固定的職位，年薪為兩千四百弗洛林。他的主要工作，就是每年為劇院創作一出偉大的歌劇，同時再作一出短歌劇以及一些應時的歌曲、合唱曲等。這些都可以根據劇院的指導意見來進行。

但是，劇院並沒有立刻答應貝多芬，因為貝多芬的過度允諾是出了名的。而且，《費德里奧》的演出失敗也讓這些劇院的管理者們不敢再輕心大意，他們覺得貝多芬很難與劇院中的其他人團結合作。

事實上，貝多芬的要求也不算高，他只不過希望能夠有一分穩定的工作和一分安逸的生活，因為貝多芬這個名字在音樂氣息濃郁的維也納的確是一種榮譽。但是，這些管理者們卻不怎麼喜歡貝多芬，因

此也拒絕了貝多芬的這個請求。

這無疑激怒了貝多芬。這年五月，貝多芬在給弗蘭茲 · 馮 · 勃朗斯維克的信中說：

「我不會再在這裡與那班王子所管理的劇院中的暴徒們生活下去了。」

自從貝多芬的請求被拒絕後，人們就不知道貝多芬是怎樣生活下去的。一八〇六年末，他又貢獻給世界一首偉大的樂曲。而他的生活也是一個藝術家所獨有的，沒有人知道他每天都在做什麼，甚至就連他最親近的人，也只能憑猜測來了解他有了什麼新的變化。

當大家都認為貝多芬自從《費德里奧》失敗之後，他的才思便已經枯竭了時，他卻已經走在另外一條新奇而無人嘗試的路上了，那就是應用一首弦樂五重奏。

這年的夏季，貝多芬一直都沒有外出避暑。顯然，他是在傾盡全力致力於自己的創作。他寓居在心地善良的勃朗斯維克兄妹家中。在這個溫馨而友好的家庭，貝多芬也完成了一首出色的奏鳴曲——《熱情奏鳴曲》。

夏季過後，接下來貝多芬所創作的作品則開始趨向於活潑而輕鬆。《熱情奏鳴曲》、《G 大調鋼琴協奏曲》（作品第五十八號）和獻給雷斯莫斯基的第五十九號作品三首四重奏（開始於五月，在十一到十二月間完成），這些都在年底以前完成的。

但是，關於《第四交響曲》（作品第六十號），人們卻認為不一

無聲的歡樂頌
用音樂征服命運的貝多芬

定是在這個時期完成的，因為這首曲子在完成了前半部之後就停了下來。那麼，是不是一八〇六年貝多芬遭遇的愛情和休養的生活阻止了他完成這首更有生氣和力量的交響曲呢？

《貝多芬傳》的作者羅曼・羅蘭稱，《第四交響曲》是一首情歌，是貝多芬對茜麗莎・馮・勃朗斯維克迸發的愛情火苗的反映。

事實上，茜麗莎也能夠體會到貝多芬的愛情。她在日記中這樣寫道：

「他所需要的是力量，但是他只希望善良……對待女人，他總是表現的特別關心，而他對於她們的感情也如處女般純潔。」

這是在談論作曲時的貝多芬，而她所指的需要的力量，可能指的是貝多芬的《降 B 大調交響曲》《第四交響曲》的別稱）。

對於貝多芬來說，他肯定是希望這段愛情能夠開花結果的，因此他也努力想要尋找一個有固定收入的職位，使結婚這件事變為可能。

但是，這段感情最終還是無果而終，並沒有按照貝多芬預想的方向發展。

在一八〇六年這一年，貝多芬所創作的音樂作品數遠遠超過了前面的幾個年分。三首四重奏第一首的慢板是真實的情歌，也是那個夏季裡最為豐碩的成果。《三首弦樂四重奏》（作品第五十九號）的十二樂章中，反覆變化著的長音階，就是貝多芬經過了長期沉默後所獲得的結果。

在第三首最後一樂章喧嘩的追逸曲中，貝多芬用自己控制自如的

力量，將其連成一個悠長而圓潤的總結。這種手法運用得非常成功，但它很久都沒有被人稱讚過；相反，很長時間以來，它換來的只是一些譏笑和諷刺。

十二月二十三日，葡萄劇院的第一小提琴手弗蘭茲‧克雷蒙弟出現於某個音樂會當中，當時貝多芬也在場。在這次音樂會上，貝多芬演奏了他所作的一首小提琴協奏曲。

在迷人樂曲的感染下，聽眾們如醉如痴，甚至大聲歡呼「再來一曲！」

這為貝多芬鋪下了一條通往成功的全新道路。

（二）

在一八〇五年末，安德里亞 · 雷斯莫斯基伯爵成為貝多芬的保護人。隨後，貝多芬便又創作出三首新的弦樂四重奏，並且還作了一次演奏。

雷斯莫斯基伯爵是俄國駐奧國的大使，他的財產豐厚，聲望也很高。當他向貝多芬提出作一些三重奏曲的要求後，又在唐納運河旁邊興建了一座新的宮殿，宮殿中不但收藏了豐富的圖書和許多藝術珍品，還供養了一批被譽為全歐洲最佳的四重奏演奏者。

如此的善遇，其實應該歸功於伯爵的妻子伊莉莎白 · 馮 · 斯爾夫人，因為她是貝多芬的摯友和最親密的崇拜者李赫諾夫斯基伯爵的妹妹。雷斯莫斯基伯爵在李赫諾夫斯基那裡得到了兩個很出色的演奏者，這也讓貝多芬體會到了競爭帶來的奮鬥的力量。

貝多芬要在宮殿建好之前，或說在出色的演奏者沒有聚在一起的時候，完成他的音樂創作。其中，兩首曲子的主題具有真正的俄國風格，這也是為了適應當時的音樂潮流而創作出來的。

雷斯莫斯基伯爵的第一小提琴手休本茨為貝多芬所創作的這幾首新曲子進行了第一次判斷性的演奏。然而，在場的其他演奏者都放下了樂器，以為貝多芬在同他們開玩笑。這樣看來，貝多芬的這一次嘗試並不成功。

一八〇七年，宮廷裡不斷提出新的樂曲需求，貝多芬也都一一接

受了。尼古拉斯 · 埃斯特赫斯王子要求貝多芬為他的公主定名的那一天創作一首彌撒曲。

此時，貝多芬正在忙著寫他的《命運交響曲》（作品第六十七號，又稱《C 小調第五交響曲》）。後來，他又加緊時間創作出了《C 大調彌撒曲》（作品第八十六號），但這首樂曲給人的印象不及《橄欖山上的基督》（作品第八十五號），因為他沒有把握住主題的深刻意義。

貝多芬將這首彌撒曲寄給了白蘭特托夫和哈代爾，並對他們說，只要這首樂曲能夠出版，他願意送給他們兩人作為禮物。

貝多芬的態度顯然是處於防禦一方的，同時，他受託所作的曲子也要趕快完成才可以。這些工作整整占去了他夏季裡兩個月的時間，結果使他沒有更多的時間來思索《命運交響曲》。

可以說，這段時間的貝多芬因為不斷接受別人的委託而作曲，影響了自己創作的主流。就拿《命運交響曲》來說，它本來應該在一八○五年到一八○七年間就能夠完成了，但因為有《費德里奧》、雷蘇莫斯基的四重奏和《C 大調彌撒曲》等曲目的阻擋，貝多芬就沒有更多的時間來從事自己的創作。

當然，他不會因為以上的阻攔而失去其原有的力量。第一次在他的草稿中出現的開首主題是平淡而毫無激情刺激的，換句話說，貝多芬那個時候對於要完成的作品還沒有充分的準備。直到第一樂章主題力量集中時，他才驅散了一切疑慮的雲霧，將樂曲呈現出直接而清晰

無聲的歡樂頌
用音樂征服命運的貝多芬

的風格來。

　　對於貝多芬來說，一旦時機成熟，他的創作力量就會變得異常強大，想像力也逐漸豐富起來，這便形成了《命運交響曲》的整體輪廓。突然之間，這首樂曲就占據了貝多芬的整個身心，在他的心靈中自由發展著，變成無數不同的形體，一點也不放鬆，直到完成最後一個樂章。

　　相反，當他那豐富的想像力還沒有達到一種相當活潑的程度時，貝多芬就會感到自己的選擇和方向是模糊不清的。因此，他的草稿簿上總是畫著一團胡亂而缺乏規則的符號，許多計畫也可能會無聲無息消失。但在這種情形下，還是產生了《第九交響曲》（作品第一百二十五號，又稱《合唱交響曲》）的一部分影子。

　　可以說，貝多芬的頭腦中裝滿了音樂的思想。直到需要應用時，他才會搬出其中的一部分來。

　　在十八世紀的最初八年當中，貝多芬先後創作了六首交響曲，這些樂曲在創作時間上幾乎都相差不遠。

（三）

除了豐富的管弦樂作品外，歌劇班管事和劇作家們總是希望貝多芬能夠給他們帶來一部偉大的歌劇。但是，貝多芬是不會白白耗費他寶貴的能量，去做一件費力又不討好的工作的，他想要的是更多的錢財和更顯赫的名聲。

一八〇八年，貝多芬在葡萄劇院安排了一場演奏。在演奏會上，他演奏了自己收集了四年的作品，而且完全都是外界聞所未聞的曲目。

演奏會是以《田園交響曲》開始的，接下來是一個獨唱和從C大調彌撒曲中摘出的三段：第一節以第四鋼琴協奏曲作結，鋼琴部分由貝多芬自己獨奏；第二節開始是《第五交響曲》（即《命運交響曲》），同時包括了《彌撒祭曲》中《神聖》一段和一曲鋼琴獨奏；最後以鋼琴彈奏的《幻想曲》作為結束。

然而，這個計畫還沒等實施，就遇到了困難，那就是準備的節目太多了。這對於演奏者來說，當然是不合適的。因此，當貝多芬看到這種情形時，就開始變得不耐煩起來。

交響曲演奏開始後，樂隊和歌唱者居然形成了一種極為不調和的局面。整個音樂廳充滿了十二月裡寒冷的空氣，聽眾們顫慄著坐了整整四個小時；埃斯特赫斯王子卻仍然保持著平靜的態度，因為他顯貴的地位不允許他在演奏會結束前離開。

最不幸的是，《幻想曲》的演奏居然完全走入了錯誤的道路。貝

無聲的歡樂頌
用音樂征服命運的貝多芬

多芬非常生氣，停止了他的演奏，要求從某一處重新奏起；然而，演奏者卻是死一般的沉寂，不再繼續他們的演奏了。

如果這次音樂會能夠按照原計畫演奏的話，那將是音樂中最為美妙的聲音。然而現在經過他們錯誤的演奏，本來美妙的樂曲完全變成了一種不受大眾歡迎的音樂了。

惱人的事不斷襲來，讓貝多芬對整個維也納都感到不滿。尤其是維也納被法國軍隊占領後，歌劇院裡演出的都是一些賣弄風情的戲，而交響樂和貝多芬華麗的音樂卻沒有了地位。

但從其他城市傳來的消息說，貝多芬的交響曲已經在各地奠定了基礎，並且已經趨於大眾化了。比如，萊比錫的起凡特霍斯就很渴望從貝多芬手中接到新的樂譜。在那裡，貝多芬的音樂一遍又一遍演奏著，贏得了普遍的喝彩。

其他很多地方也都有與這裡有相同的事情發生，貝多芬在音樂界的地位僅次於海頓和莫札特了。人們對他是如此的熱心和擁護，出版商更是一支溫度升降表，尤其是萊比錫的出版商。

從遠處傳來的眾多佳音，讓貝多芬一刻都不想在維也納逗留了。此時，他的《皇帝鋼琴協奏曲》也已初具雛形。他沒有忘記自己當年想在宮廷中謀求一個固定的職位而遭到拒絕的事，他的朋友還經常聽到他嘮叨著維也納王子們的吝嗇。顯然，貝多芬想要離開維也納，而且他很快就宣布將在一八〇八年的秋季動身。

就在這時，貝多芬受到了威斯特法倫皇帝齊羅密 · 波拿巴的召

見。齊羅密是拿破崙的弟弟，他是依靠哥哥拿破崙的權勢才當上了此地的皇帝。但他卻是一個毫無才能的皇帝，也沒有多少音樂知識。他之所以要召見貝多芬，其實就是想向他炫耀自己的財富和宮廷生活。

於是，貝多芬便離開維也納，到了卡塞爾的首府威斯特法倫。在這裡，他每天的工作很少，這也讓他能夠有充足的時間從事自己的創作，同時還能擁有一個可靠的生活來源。

然而，隨著第五、第八交響曲的出現，貝多芬在卡塞爾的生活又蒙上了一層陰影。在一八〇九年　月〔日，他寫信給白蘭特托夫和哈代爾說：

「齊羅密強迫我離開了最後一塊德國的屬地，是使用了各種最卑劣手段的結果。」

當貝多芬被迫離開卡塞爾後，有人建議他最好留在維也納。但是，貝多芬希望能夠在維也納獲得每年四千弗洛林的薪金，而贈予者的名字將會被他題寫在作品上；同時，他願意在任何時期充任宮廷中的樂隊指揮，每年可以在葡萄劇院舉行一次音樂會，並同意由他指揮一個出色的樂隊。如果這些條件能夠得到滿足的話，他就不再離開維也納。

一八〇九年三月一日，貝多芬的上述條件獲得同意。於是，貝多芬再次在維也納居住下來。

無聲的歡樂頌
用音樂征服命運的貝多芬

第十二章 貝蒂娜與歌德

音樂是比一切智慧一切哲學更高的啟示……誰能參透
我音樂的意義，便能超脫尋常人無以振拔的苦難。

——貝多芬

無聲的歡樂頌
用音樂征服命運的貝多芬

（一）

自從接二連三受到情感的打擊後，貝多芬變得討厭任何人。即便是在路上走路時，也經常把帽子壓得低低的，避免被熟人看到。

貝多芬的住所在郊外，但他卻又在城裡、市內借了三幢房子，目的是為了讓別人不清楚他到底住在哪裡，免得有人來訪。

而且，他的耳聾也越來越厲害了，與別人談話時總覺得不愉快。同時，在失去愛情以後，他心頭的創傷也令他的身體變得更加不好。每天，為了不讓自己過於悲傷，貝多芬總是躲在房間裡，以彈鋼琴度日。

就在貝多芬精神非常不愉快的時候，幸運之神再一次光臨了。

一八一〇年的一天，貝多芬正在家中彈鋼琴，忽然來了一位年輕的姑娘。

這位姑娘一進門，就看到兩三架沒有腳的鋼琴躺在地上；旁邊還有幾個箱子，一張不結實的椅子立在那裡。同時，她還看到一張床，上面有一個草墊和一個薄被，睡衣則扔在地上。

貝多芬看到房門忽然被打開，嚇了一跳，急忙從鋼琴前站起來，問道：

「你要找誰？」

「貝多芬先生，請您原諒。我是弗蘭茲 · 勃朗斯維克的妹妹，我叫貝蒂娜 · 勃朗斯維克。我是最近才來到維也納的，打算在維也納住

第十二章 貝蒂娜與歌德
<div align="right">（一）</div>

下來。」

　　貝多芬抬頭看了看這位姑娘，她長著一頭濃密的黑色捲髮，身穿一條飄逸的黑裙子，是個非常美麗的姑娘。她的裝扮讓人一看就知道她不是貴族的一員。

　　貝蒂娜用黑亮的眼珠直視著貝多芬，仿佛是在搜尋著、探索著什麼似的。

　　「請進來吧。」貝多芬把她請進了房間。

　　貝蒂娜是貝多芬的朋友弗蘭茲・勃朗斯維克的妹妹。弗蘭茲的妻子名叫安東妮・馮・勃格斯多克。後來由於父親生病，安東妮就勸丈夫弗蘭茲從法蘭克福搬到維也納，與自己的父親住在一起。

　　安東妮夫人是一位身體多病的女性，但她卻很喜歡音樂，而且非常尊敬貝多芬。這次來到維也納後，她就很想請貝多芬到她的家中去談鋼琴。所以，她就差遣貝蒂娜過來邀請貝多芬。

　　「聽說您最近身體不太好，什麼人都不見，所以沒人肯陪我來，我只好冒昧自己來拜訪了。」貝蒂娜笑容滿面望著貝多芬。

　　「歡迎您來做客。您要不要聽聽我剛剛完成的曲子？」貝多芬很客氣的問。

　　「那我簡直太榮幸了！」貝蒂娜欣喜的說。

　　於是，貝多芬坐下來，開始彈奏一首以歌德的詩所譜成的樂曲《想念你》，這是為懷念茜麗莎而創作的一首曲子。

　　一曲完成，貝蒂娜非常感動，讚賞的說：

無聲的歡樂頌
用音樂征服命運的貝多芬

「這首曲子真是太美了！歌德先生的詩與您的音樂已經完全融為一體了！」

幾天後，貝多芬便被安東妮請到家中。勃格斯多克的宅邸極其華麗，裡面的各種設備也都十分完備。

貝蒂娜也住在這所房子中。在這裡，貝多芬可以自由自在出入。有時候，貝蒂娜的嫂子安東妮臥病躺在自己的房間中，貝多芬就會直接跑到這所住宅的接待室，坐在室內的那架鋼琴前，即興作曲或者演奏一番，然後再自己默默離去。

久而久之，貝蒂娜完全被貝多芬的樂曲所吸引了，而貝多芬也為貝蒂娜那種藝術的感受力而深感高興。她完全、直覺的接受了貝多芬演奏中的靈性。如果她的反應不是完全真實的，哪怕有一丁點的假裝，貝多芬也是一定不能容忍的。

此後，貝多芬經常與貝蒂娜並肩走在街市上。他說話的聲音很洪亮，而且還邊說邊做著手勢。而貝蒂娜總是專心致志聽著貝多芬的演說，完全忘記了他們是在大街上。

在一次參加完午宴後，所有的客人都到屋頂的尖塔上去遠眺。當眾人都下來後，貝蒂娜由貝多芬陪同著留在後邊。

「別人都下去了，只剩下了我和他，他又唱了起來。」

這是貝蒂娜在兩年後寫的一封信中談到的，可見當時兩人的感情之深。

不僅如此，貝蒂娜對兩人的交往還有一段長長的記述：

第十二章 貝蒂娜與歌德
（一）

一個音樂家就是一首詩，那雙極富迷惑力的眼睛常常會顯示出他的另一個美麗的世界——心靈。在那座小小的尖塔上，美麗的五月正下著迷濛的細雨，那是我一生當中最值得回憶的時光。他說：從你的眼中，流入了我心中最美麗的主題，在我貝多芬停止指揮後，它將使世界的面目為之一新。如果上帝允許我再多留幾年，我將再見你一面。『親愛的、親愛的貝蒂娜』，這個聲音在我的內心中是永遠都不會消失的。雖然我的大腦可以決定我接受別人的愛，但我將選擇你，你的嘉許比這個世界上的任何東西都更寶貝、更親密……

後來，貝多芬和貝蒂娜經常聚在一起。貝蒂娜陪伴著貝多芬遊玩，與他談論一些關於藝術的話題。此時的貝蒂娜是正貝多芬所需要的，她那活潑的天性也改變了他狂躁的性格。

（二）

貝多芬和貝蒂娜在一起時，經常會談論起歌德的軼事。從交談中，貝蒂娜發現貝多芬很渴望見到歌德這位偉大的詩人，但卻不知道該如何去做，因此，她希望可以將這兩位偉大的人物聚在一起，並讓歌德給予貝多芬一些幫助。

於是，貝蒂娜便寫信給歌德，敘述了貝多芬對他的讚譽和渴望見面的心情，還進一步介紹了貝多芬如何解釋自己內心的「音樂的成長」：

我追逐著那美妙的旋律，熱情俘虜了它。有時我看到它在飛翔，在頻頻的動盪中消逝。現在，我重振了我的精神，又占據了它，我被催促著趕快去把它發展開來，最後，我終於征服了它：看啊！一首交響曲音樂和真誠是智慧和敏感生命的媒介質。

我很高興談論此事，你懂我的意思嗎？音樂是步入另一個世界的、無法向他人交談的入口，它是了解人類的一種知識，但人類卻不能夠明白它⋯⋯每一種真正藝術的創造都是獨立的，較藝術家本身要有力得多。

後來，貝蒂娜將這封信交給了貝多芬，貝多芬驚訝的說：「我說過這樣的話嗎？我是不是有些瘋癲了！」但是，他卻並沒有阻止貝蒂娜將這封信寄給歌德。

後來，她又在給歌德的信中，談及了貝多芬對歌德的讚譽：

貝多芬每天都來我這裡，或者我去找他。為了這些，我忘記了社交、聚會、劇院，甚至忘記了聖斯德望主教座堂……昨天，我還與他一起去了一個花兒綻放的花園，那裡所有的花都開放了，陣陣花香多麼沁人心脾呀！貝多芬在炙熱的陽光下停住腳步說：「歌德的詩有一股極大的力量，它侵占了我的心，不但它的內容，而且還有它的韻律。他的語言是崇高的，在我的作品中採用了它才會得到異常的、特有的音樂上的和諧。」

對於貝多芬來說，貝蒂娜覺得他並沒有什麼突出的頭銜，她也沒有去刻意追求過他。然而，貝蒂娜對於貝多芬的音樂的感覺卻是相當美好的。

貝蒂娜對他的迷戀使貝多芬非常受用。在她的身上，貝多芬仿佛找回了當年在母親那裡所引發的愛的感覺。漸漸進入老境的他，一經接受了貝蒂娜的愛，就再也不想放棄了。在貝多芬看來，貝蒂娜是一個溫柔、可愛的女性。但最終，兩人的感情還是因為一些原因而沒能開花結果。

此時的貝蒂娜已經與一個年齡相當的年輕人訂了婚，但她卻並不急於結婚，而是認為自己還有更重要的事情要去完成。而她的所謂「更重要的事情」，就是要將偉大的作曲家與偉大的詩人拉在一起。

為此，貝蒂娜認真計畫著。她鼓勵貝多芬給歌德寫了一個極有禮貌的短簡，其中也談到了貝蒂娜，歌德的回答也同樣十分小心謹慎。

隨後，貝多芬便想將自己的《艾格蒙特》序曲的樂譜贈送給歌德，

無聲的歡樂頌
用音樂征服命運的貝多芬

但是出版拖延了日期，直到一八一二年一月裡才收到。

　　而在這時，貝蒂娜已經因為一些私人的原因與歌德斷絕了交往，但她卻從來沒有停止過為貝多芬和歌德安排會見而努力，甚至後來連貝多芬都不願意再聽到她談及此事了。

　　但最終，貝多芬和歌德這兩位偉大的人物還是見面了。

（三）

一八一二年七月，在一個偶然的機會，歌德到了泰普利策，得知貝多芬正在那裡治療疾病，便立刻趕去看望貝多芬。

當歌德第一眼看到貝多芬時，就馬上感到他是一個具有異常特性的人。會見結束後，歌德就回到自己的房間馬上給妻子寫信說：

「我從沒有看到過一個藝術家的力量是如此集中，具有這樣強大的內在力量。」

這是一個十分重要的時刻，兩位當代精神上的巨人終於相遇、相聚在一起。

兩人最初的相見似乎是很愉快的，因為他們第二天就相約一同步行去了比令。第二天傍晚，貝多芬又與歌德一起談話到很晚，星期三又繼續談了一次。

然而，他們之間的友誼卻沒能建立起來。雖然兩位偉大的藝術家在相互交換對藝術的意見，但由於貝多芬有耳疾，這令他們之間的談話遇到了困難。當然，透過交談，貝多芬對歌德的認識還是增加了一層，對他的尊重也增加了許多。

而且，從歌德那儒雅、慎重的談吐中，貝多芬也感受到了自己的魯莽和粗野；因為他的莽撞、唐突、刻薄，令歌德在與他的交往中變得十分拘謹。當貝多芬與歌德在一起玩樂時，歌德總是表現出一種在貝多芬看來很虛偽的態度。於是，貝多芬就會譴責他說：

無聲的歡樂頌
用音樂征服命運的貝多芬

「你自己應當知道，贏得別人的喝彩是一件多麼令人高興的事啊！如果你不認識我，你不同意我與你處於同一地位，誰會願意呢？」

諸如此類的事件不斷增多，令兩人的關係很快便變得緊張起來。因此，最終歌德只對貝多芬的鋼琴「彈奏得很出色」這一點表示佩服。

事實上，貝多芬是很佩服歌德的。他在寫給朋友的信中曾經說過：

「歌德的詩使我感到幸福。」

「歌德與席勒是我在奧西安（古代愛爾蘭說唱詩人）與荷馬之外最心愛的詩人。」

雖然貝多芬幼年時期所受的教育不夠完全，但他的文學品位還是極高的。他認為，在歌德以外而高於歌德的詩人，只有荷馬、普盧塔克與莎士比亞三人。雖然貝多芬非常敬佩歌德，但由於他過於自由和過於暴烈的性格，最終也未能與歌德的性格相融合。

而且貝多芬發現，歌德對達官顯貴的崇拜要遠遠超過對貝多芬的崇拜，這也讓貝多芬感到不滿。他在寫給白蘭特托夫和哈代爾的信中說：

「歌德喜愛宮廷中的風氣，認為這些比他的詩更為高貴。」

不過，貝多芬與歌德並不直接爭吵，他們也時常通信。但當貝多芬於七月二十七日離開泰普利策到卡爾斯魯去以後，他根本沒想到這是他與歌德的最後一次見面。

但是，歌德對貝多芬的態度也並不比貝多芬對他的態度好多少，他在給朋友的信中曾這樣描述自己對貝多芬的看法：

第十二章 貝蒂娜與歌德
（三）

　　很遺憾，貝多芬是一個倔強至極的人；他認為世界可憎，這雖然是對的，但這並不能令他和其他人變得愉快一些，我們應該原諒他，替他惋惜，因為他是聾子。這種困境給他在音樂之上造成的損失要遠遠超過在生活上的損失。

　　歌德一生都不曾做出什麼反對貝多芬的事，但也不曾做出什麼擁護貝多芬的事；對貝多芬的作品，甚至對他的姓氏，都抱著一種絕對的緘默。雖然如此，歌德的骨子裡還是很欽佩甚至是很懼怕貝多芬的音樂的。歌德在給朋友的信中曾經這樣說：

　　「是的，我也是懷著一種驚愕的心情欽佩他的。」

無聲的歡樂頌

用音樂征服命運的貝多芬

第十三章 為擺脫窘迫而努力

卓越的人的一大優點，是在不利與艱難的遭遇裡百折不撓。

——貝多芬

無聲的歡樂頌
用音樂征服命運的貝多芬

（一）

到一八一二年時，貝多芬的健康已經受到了嚴重的損害，這也更令他擔心自己的收入。一直以來，能夠有一分穩定而可靠的收入是貝多芬的夢想。因為在這時，維也納已經將曾經答應每年給他四千的弗洛林費用減少到了一千六百弗洛林，這讓貝多芬十分憤怒。

在這一時期，錢對於貝多芬來說十分珍貴。鋼琴製造商那拉達．斯達黎女士描述了貝多芬當時的窘境：

「說到他的衣飾和家庭，他不但沒有一件好外衣，甚至連一件完整的襯衫都沒有。」

為此，斯達黎女士和丈夫曾勸貝多芬採用儲蓄的方式存些錢，以備未來的不時之需，但貝多芬對此卻不以為然。

而且人們還發現，貝多芬只有一雙鞋子，如果被穿壞了，他就只能待在家中，直到鞋子修好後才能出門。

持續不斷的戰爭也令貝多芬感到厭惡。他告訴自己的朋友弗蘭茲．馮．勃朗斯維克說：

「如果戰爭的洪水再接近此地的話，我就會去匈牙利。無論在任何事件中，我都要當心自己可憐的生命。毫無疑問，我將克服一切困難，將那高貴而遠大的計畫向無邊無盡的地方推進，最後我將實現一切夢想。」

一八一二年的五月十三日，貝多芬寫出了《第七交響曲》。在秋

第十三章 為擺脫窘迫而努力
(一)

季回到維也納前的四個月中，他又完成了《第八交響曲》。

　　猶如《第二交響曲》一樣，這時的貝多芬也遭受到了精神上的很多痛苦，沒有戀人，沒有健康，沒有金錢，沒有朋友，沒有理解，貝多芬十分孤單，自我封閉，甚至產生過自殺的念頭，因而他在自己的樂曲中也傾吐了無盡的柔情；《第八交響曲》也同《第二交響曲》一樣，都是他用來鬆弛心情的作品。

　　貝多芬的耳聾已經越來越嚴重了，這也讓他更加感到前途的黯淡與渺茫。這個時期，他已經不能再在大庭廣眾前演奏鋼琴了，也避開了任何形式的「音樂集會」，而那些美妙的音樂也仿佛離開了他。當然，貝多芬自己也逐漸注意到了這樣一個事實，因為他說話的聲音過於響亮，陌生人已經在不斷注視他、驚訝於他了。

　　貝多芬越來越不願意出門，也不願意與人交往。他發現，自己與這個社會也在慢慢隔離開來。耳聾促成了他的這些變化，但卻不會讓他因此枯萎，反而對他產生一種別人所無法理解的幫助。這也許不是一件壞事，因為這讓貝多芬的心靈不必再牽涉到這個混亂的世界上的一切社交了，而能夠全身心投入到音樂創作之中。

　　《第八交響曲》的節奏明朗而愉快，每一段都在談唱著，內容也不難理解，快板的部分更是顯得愉快而活潑。

　　在這首曲子的原稿上，寫著「林茲，一八一二年十月」，因為這個月貝多芬已經到了林茲，在弟弟約翰家住了下來。約翰稱，貝多芬在來林茲之前，這部交響曲已經完成了大部分。這也證明，貝多芬在

無聲的歡樂頌
用音樂征服命運的貝多芬

去泰普利策之前就已經開始了這首交響曲的創作。

貝多芬剛到約翰家不久，約翰的家中就來了三位新客人，其中的一位是維也納的一名醫生，另外兩位是醫生的妻子和他的妹妹。

醫生妹妹名叫茜麗莎‧奧麗梅耶。她來到這裡之後，很快就從一名房客變成了房屋的管理者，因為她很快就與約翰相戀，並準備結婚了。

貝多芬聽說了這件事後，他的純正和家庭的理念被破壞了。因此，他憤怒的找到約翰，然後放肆、大聲的責罵弟弟約翰，讓所有的人都能聽到。當約翰拒絕改變自己的生活以順從兄長時，貝多芬甚至動用了員警來強迫這個「可惡」的女人離開林茲。

這令約翰很煩惱，他覺得自己如果順從了哥哥的願望，就只能放棄自己的愛人；而如果娶了茜麗莎，就會讓哥哥煩惱和生氣。但最後，他還是決定順從自己的意願，馬上與茜麗莎結婚。

約翰的「背叛」，讓貝多芬的計畫完全被打亂了。可他對除了茜麗莎這個女人感到憤怒之外，再沒有其他任何辦法，這樣一個弟媳是他所不願意看到的。而結婚後的約翰也有不順心的時候，一旦受了妻子的氣，他就會去指責哥哥貝多芬。

（二）

貝多芬有一位名叫繆賽爾的朋友，兩人在數年之前就相識了。

一八○九年，當繆塞爾還在勳伯倫皇宮中擔任機械師時，他的「自動弈棋機」就曾迷惑住了拿破崙。後來，又有人在城中的另外一個地方發現了他，那時，他在史達利切的一個鋼琴製造商家中設立了一個試驗室。

繆塞爾的實驗讓店中的人都為之驚異不已，貝多芬也對他感到佩服。比方，他可以讓瓶中有一條細線產生出少許的光亮。

在當時，電力還是世界上非常奇怪而且從未見過的東西，被認為是「光源的祕密」。當初貝多芬的戀人貝蒂娜就曾描述貝多芬的音樂也如同「電力」一般。

後來，繆塞爾還把他的天才轉移到音樂藝術上去，希望能夠在音樂上取得成績，這也令貝多芬與繆塞爾結下了友誼。

貝多芬、尚勒利、赫梅爾以及其他一些比較出名的音樂家都曾去拜訪過這個善於發明奇異東西的機械師，聽繆賽爾講他過去所做的及將來所要做的事。不過，不幸得很，貝多芬並沒有從謬塞爾那裡得到多少東西，尤其是無法了解謬塞爾的音樂，但這倒並沒有影響他們兩人的交往。

繆賽爾特意為貝多芬做了一種圓錐形的儀器，以說明貝多芬恢復聽覺。他還做了一個「機械喇叭手」來幫助貝多芬演奏鋼琴。更讓貝

無聲的歡樂頌
用音樂征服命運的貝多芬

多芬感到新奇的，是他製作了一個被稱為「機械銅鼓樂隊」的東西，這種東西完全裝在一個盒子當中，經過一個風箱而吹奏出樂音，而樂號則是由一個旋轉的銅圓體和哨子所控制的，然後再與其他產生音響的部件合併起來，就能夠演奏恰羅比尼的序曲和海頓的軍事交響曲了。

一直以來，繆賽爾都在關注著時代的變化與潮流的發展，他希望可以營造出一個狂歡的浪潮而湧遍全歐洲。當時，拿破崙的軍隊在西班牙被聯軍擊敗了，英國便舉國上下都狂熱崇拜著惠靈頓公爵。因為是這位維多利亞的英雄，經過奮戰後最終擊敗了拿破崙這位歐洲的暴君。

善於瞄準時機的繆塞爾馬上意識到，現在人們急需一首歌曲來歡慶勝利。因此，他擬定了一個計畫：由貝多芬特別為「機械銅鼓樂隊」而創作一首歌曲，然後在英國將它展示出來，並附上貝多芬的名字，因為這樣做對雙方都有利。尤其對貝多芬和繆賽爾來說，貝多芬的名字就可以賺到一筆錢。此時生活正處於窘迫境地的貝多芬接受了繆賽爾的建議。

貝多芬創作了一首新的、從未演奏過的交響曲——《第七交響曲》，還有《維多利亞戰役》等，如果由熟練的演奏者演出，一定可以獲得成功。

於是，在一八一二年的十二月八日，繆賽爾組織了一場慈善音樂會（可以減少一些費用）。在他的預想之中，這次一定能夠獲得極大的成功，而在以後的演出中也可以賺到大筆的金錢。這首新創作的交

響曲《維多利亞戰役》是用來慰問那些受傷的奧地利和巴伐利亞戰士，以提高他們的愛國熱情，並表達籌辦者的好意。

維也納的著名音樂家們對這場音樂會都表示出了極大的熱情，自願為它服務。小提琴手休本茨自願擔任第一小提琴手，尚勒利擔任喇叭手，赫梅爾擔任銅鼓手，而貝多芬則自己親自擔任指揮。

對於貝多芬的指揮，路易士堡稱，耳聾令貝多芬在音樂會上成為一個很滑稽的人物。當音樂奏得極為柔和的時候，他的身體幾乎完全是蹲在指揮台的下面的；然而當音樂漸次增強的時候，他的身體幾乎上升到了最大的限度，因為他根本不能聽到演奏的是什麼。有一次，當樂隊正奏得柔和時，他卻激烈揮動著他的拳頭。

在十二月八日和十二日的兩場慈善音樂會上，共籌得慈善金四十弗洛林。其中，貝多芬的《第七交響曲》受到了普遍的喝彩。在眾多的聽眾中，大部分人都希望能夠聽到貝多芬的《第七交響曲》；而那些對此尚存疑慮的人，從此也更加深信貝多芬是一位偉大的音樂家和作曲家了。

（三）

　　一八一三年的一月二日，在經過前一年維也納慈善音樂會的成功後，貝多芬被邀請到皇家宮廷的大廳進行另一次演出。

　　由於皇家宮廷大廳特別適合演奏《維多利亞戰役》這樣激烈的樂曲，而這一次的收入也完全歸他自己所有，因此貝多芬再度擔任指揮一職。

　　這次演出同樣大獲成功，並且獲得了一筆不小的收入。享有「喝彩之聲」美譽的演唱者弗蘭茲·惠爾特寫道：

　　「貝多芬的演出幾乎達到了瘋狂的程度。」

　　而辛德勒則寫得更為有趣：

　　「狂熱的心情被這個值得紀念的日子裡的愛國情緒推向了高潮。」

　　在這幾次演出中，出現了一個較大的改變，那就是機械的音樂被貝多芬的交響曲所替代了。在演出中，貝多芬還加入了一首《雅典的廢墟》（作品第一百一十三號，為戲劇配樂）。可以說，每個聽眾的興趣和注意力都完全集中在了貝多芬的身上。

　　二月二十七日，依然是在皇家宮廷大廳中，貝多芬又舉行了一次盛大的演奏會。除了演奏了《維多利亞戰役》（作品第九十一號，又名《威靈頓的勝利》）和《第七交響曲》以外，他又加入了一首嶄新的《田園交響曲》。

　　雖然《田園交響曲》也吸引了許多人的注意，但由於《第八交響曲》夾在雄偉的戰爭音樂之前和騷擾的《第七交響曲》之後，似乎讓聽眾感到有些不協調。儘管如此，這一不足也沒有影響該次演奏會的成功。

　　這時，繆塞爾在等待機會，希望能夠帶貝多芬一同去倫敦，以利用貝多芬的名氣來賺更多的錢。他一再與貝多芬磋商和交涉，但都沒有效果。

　　繆塞爾無計可施，便只好將道德放在了一邊。他重新作了一首類似貝多芬的作品，然後隻身離開了維也納。

　　後來，當貝多芬聽見繆塞爾兩次在慕尼克演奏自己的《維多利亞戰役》，憤怒不已，立刻向他提起了訴訟。於是就出現了這樣一個疑問：繆塞爾發明的「機械銅鼓樂隊」是否有權利演奏其他的樂曲？在當時，這是一個很複雜的問題，因此也爭執了許多年，結果最後判決各人應有一半的利益。

　　在《維多利亞戰役》這首樂曲獲得大眾認可之後，又出現了一個令貝多芬意想不到的結果，那就是《費德里奧》的再度崛起。

　　不久之後，卡遜萊塞劇院的經理傑拉斯卡就與貝多芬接觸，開始商量《費德里奧》的演出計畫，並且勸他將樂譜加以修改。貝多芬為了這個自己鍾愛的「歌劇嬰兒」，聽從了傑拉斯卡的勸告，並將這份原稿交給了傑拉斯卡。

　　傑拉斯卡認為，這部歌劇的第一幕的開頭和結尾必須迥然各異，

無聲的歡樂頌
用音樂征服命運的貝多芬

可以用二重唱或三重唱來進行；第二幕應在宮廷中結束以取代黑暗的牢獄。而且，傑拉斯卡還坦白告訴貝多芬說，在這一幕的開頭，是不能插入弗洛斯坦的歌曲的，可以用一個人的飢餓欲死去代替它，效果會更好些。

晚上，貝多芬會見了傑拉斯卡，傑拉斯卡遞給他一首剛剛寫完的詩，描述了弗洛斯坦在失去公正的世界和他的愛妻之後所有的悲哀情緒，這是他臨終前的迴光返照。

對於這件事對貝多芬產生的影響，傑拉斯卡是這樣敘述的：

我現在所想起的也將永久留在我的記憶之中……貝多芬讀完以後，在室中踱來踱去，口中喃喃自語，忽然又咕嚕囈語著。這是他的習慣，用此代替了歌唱，同時彈起鋼琴來了。今天，他將原文放在面前，同時開始了驚人的「即興創作」──創作音樂在他看來似乎是一件很容易的事，他就像著了魔一樣，一個多鐘頭已經過去了，他還在繼續工作著。他所喜愛的晚餐，我們都已經為他準備好了，但我們不去驚擾他。過了很久，他起身擁抱了我，然後沒有進餐就急匆匆趕回了家裡。次日，這齣歌劇的修改完成了。

雖然經過了重新的修正，但改後的作品也沒有到達如上所述的程度。貝多芬對重新修改後的作品顯然極其感興趣，但是他的修改卻不怎麼理想。於是，他漸漸對從前的原稿和修改過的文稿感到不滿起來。

貝多芬寫下了一則給傑拉斯卡的短簡：

「它不能夠進行得如我在作一些新的曲子時那樣順利。」

第十三章 為擺脫窘迫而努力
（三）

同時，他還寫了一首新的序曲，並預言：

「它是最容易的，因為我能完成它。」

五月二十三日，經過修改後的《費德里奧》序曲進行預演，很受觀眾的歡迎。兩天後，又進行了第二次演出。

在過去的一個月當中，《費德里奧》共演出了六次，雖然歌劇的季節已經過去了，但在八月十八日，貝多芬又進行了另一次公演，效果依然很好，這又為貝多芬賺得了一筆錢財，幫助他擺脫了生活的窘境。

無聲的歡樂頌
用音樂征服命運的貝多芬

第十四章 不朽的愛人

畫分天才和勤勉之別的界線迄今尚未能確定——以後也沒法確定。

——貝多芬

（一）

在貝多芬去世後，人們從他的遺稿中發現了三封狂熱的情書，寫得就像他的音樂一樣激情澎湃，熾熱如火……

情書上面沒有收件人的姓名，字是都是用鉛筆寫的，而且幾乎完全是用密碼的形式寫成的，且看不太清楚。在信中，貝多芬稱對方為「我不朽的戀人」，所以，人們便將這三封信稱為「不朽的愛人書簡」。

可是，這被稱為「不朽的愛人」的人究竟是誰？這幾封信是沒有寄出的，還是退回來的，或者只是複件？這些問題至今仍然是個難解的謎。

下面就是這三封信的內容，其內容猶如《第五交響曲》和《熱情奏鳴曲》那樣深沉、激昂、熱情奔放。

七月六日 早晨

我的安琪兒，我所有的一切，我自己：

今天只有這幾個字，而且是用鉛筆寫的，到明天才離開我的房間。這種事是多麼的浪費時間啊！為什麼要講這些憂愁的事呢？

我們的愛情怎樣才能避免犧牲而繼續下去？你可不可以完全屬於我，我也完全屬於你？呵，請看大自然中的美麗，用一種不可避免的感覺撫慰了你的心。愛是需要一切的一切，它是不會錯的；它是不是存在於你我之間，或我你之間？只有你令我這樣難以忘記，我一定得為你而生存下去。我們可否結合在一起？而你所感到的痛苦，是否和

我的一樣大？

　　我的旅程是可怕的，我只在昨天早晨四點才到達此地，因為他們缺少馬匹，所以車子就選擇了另一條路線，但那是一條多麼可怕的路啊！在最後一段行程中，他們警告我不要在夜間趕路，但我仍舊繼續前行。路面是崎嶇的，一條典型的鄉間道路，我沒有帶馬車夫；埃斯特赫斯走著另一條路，也遭到了同樣的命運。他有八匹馬，而我只有四匹。它也給我帶來了一些快樂，我們不久即將遇到了。

　　我現在還不能完全告訴你過去幾天我的思想如何。假使我們的心能結合在一起，我將不再有這種思想，我心中有許多事情想說。啊！有時我覺得那種言語是疲乏無力的，打起精神來，我僅有的寶貝，我所有的一切！！！我們將做些什麼和應當做些什麼呢？

　　你的忠實的路德維希

七月六日　星期一晚

　　你遭到了不快，我親愛的人兒！我剛發現這封信應該早一些寄出，星期一是郵件從這裡到 K 地僅有的一天。你受苦了，啊！無論我在任何地方，你總是和我在一起的，我將為我們兩人布置著，我也在計畫讓我能與你同住在一起，那將是多麼美好的生活啊！

　　你在星期六晚上之前不會從我這裡得到最新的消息。雖然如此，你是非常愛我的，我對你的愛更要強烈得多！但不要在我面前遮去你的思想。晚安，我要去洗澡了，我還得上床去。呵！上帝！如此的近！

無聲的歡樂頌
用音樂征服命運的貝多芬

如此的遠！我們的愛情是否真正是天國之柱，穩定如蒼穹般呢？

七月七日晨

雖然我睡在床上，但我的思想卻已經飛到你那邊去了，我神聖的愛人。我有時是快樂的，忽而又感到悲哀，等待命運的降臨，它會不會憐憫我們？我希望能夠長久和你住在一起，或者少幾天。是的，我將要到遠地去遊歷去了，直至我能飛到你那裡去；同時，我也深感只有與你住在一起，我才算擁有了一個真正的家庭；當你選擇了我，我便能夠將自己的靈魂送入到精神的領域當中去。是的，沒有其他再能夠占有我的心了。不，絕不！啊，上帝！為什麼一個人要離開他的愛人呢？

目前，我在維也納的生活也是很可憐的，但你的愛使我變成了一個最快樂的人；同時，也是一個最苦惱的人。像我這樣的年齡，我需要安靜而穩定的生活。在我們之間能否實現這一目標？我的安琪兒，剛才聽到每天都來的郵差的聲音，所以我也得停下筆來了，這樣你才不會推遲收到我的信。安靜一些，只有靜靜想著我們的生活，才能對我們的共同生活有所幫助。

安靜吧！愛我——今天——明天，我是如何希望著你——你——你。我的生命——我的一切。

別了！啊！繼續愛著我，不要誤會你所親愛的人最真誠的心。

你所愛的路德維希

第十四章 不朽的愛人
（一）

　　從上面的三封信中可以看到，貝多芬在愛情方面還是如此的熱情，但這次愛情他卻向他所有的朋友隱瞞了，沒有表露出一點一滴來。從那些意義非凡的字句中，我們也能體會信中所漂浮的陰雲。貝多芬知道，他急切想要得到的東西是不可能得到的，但是，眼前的愉快情緒占據了他的心，他對與她之間的愛情充滿了希望。

　　也正因為這個人的神祕，後來的人們也開始猜測：這個貝多芬如此熱戀的物件到底是誰呢？

（二）

對於貝多芬的這個「不朽的愛人」，人們也給出了很多推測，比如不少人認為可能是茜麗莎 · 馮 · 勃朗斯維克。之所以如此，是因為她已經變成了大眾所公認的貝多芬的「情人」了。

如瑪利恩 · 苔格在她所著的書中，就極力推崇貝多芬和茜麗莎之間的愛情，但後來發現，這本書中的內容並不可信。第 · 哈夫賽在一九〇九年就親眼看到了茜麗莎的日記，說她的生命中「有兩大愛情」，但卻壓根兒沒有提到貝多芬，在字裡行間中，她也只是對貝多芬表示溫情的關心而已。

而傳記作家諾爾則認為貝多芬的這位戀人應該是吉利達。但最終也有證據表明，是吉利達的可能性也很小。

還有人推測可能會是約瑟芬 · 馮 · 勃朗斯維克。因為在一八〇五年的頭幾個月裡，貝多芬給她寫了不少情書。雖然後來她結婚了，但婚姻並不幸福，不久又成了寡婦。可是在一些資料中顯示，她似乎在幾年後就終結了與貝多芬的關係，並於一八一〇年再婚了。我們沒有理由猜測她會在一八一二年又再次與貝多芬重新燃起愛火。

還有誰能夠代替這幾個人在貝多芬心中的位置呢？當然不可能會是貝蒂娜，因為一八一二年她去泰普利策時，貝多芬已經在那裡了，而且不久之後她也結婚了。

一九〇九年，湯姆森出版了一本名叫《貝多芬的不朽愛人》的書。

第十四章 不朽的愛人
(二)

在這本書中，首次根據一種科學的證明來研究這個話題。

湯姆森根據貝多芬的那幾封信中所提供的資料，搜集了許多有關貝多芬留居維也納期間的行動資料，將一七九五年到一八一八年之間的每個年分都剔除掉，只留下了一八一二年。而這一年的七月六日正好是星期一。

貝多芬有一個習慣，就是每年夏天的時候，都要離開維也納一段時間，通常他會到維也納附近的郊區或鄰鎮度假。不過，在一八一一年和一八一二年當中，他卻旅行到波西米亞去了，那裡有幾處溫泉，是德國文化名流、富翁以及高級貴族的度假勝地。

一八一二年，貝多芬在六月二十八日或二十九日那天離開了維也納，七月一日到達了布拉格。

七月四日星期六的中午，貝多芬搭乘驛馬車前往台波里溫泉。在同一時間，伊恩特哈奇親王──當時奧國派駐在德萊斯頓的大使──也離開布拉格，前往溫泉。

在七月一日那天，下起了大雨。第二天雖然天晴了，但第三天，也就是三日那天，又下起了大雨，直到四日中午。後來雨停後，天還是陰沉沉的。

通常驛馬車必須要經過波登、拉伯西茲等地，然後橫越過梅特格波吉山脈的高峰，進入台波里。

伊恩哈特奇親王的馬車是由八匹馬拉的，因此走的是正常路線，而貝多芬坐的馬車只有四匹馬，於是他決定避開山區的道路。所以，

無聲的歡樂頌
用音樂征服命運的貝多芬

貝多芬才在信中向他「不朽的愛人」說：

「因為缺少馬匹，所以車子就選擇了另一條路線，但那是一條多麼可怕的路啊！」

七月五日凌晨四時，貝多芬到達了台波里。由於是凌晨到達，所以當天就只能住在一個臨時的地方，一直到七日才正式登記在台波里的客人名單上：

「路德維希·范·貝多芬，作曲家，維也納，住在『橡樹園六十二號』。」

「七月六日早晨」，貝多芬才開始寫第一封信，信中的語氣好像是答覆對方的來信。而信寫完後，貝多芬才發現他錯過了清晨的郵班，因此他在晚上再次寫信時說：

「你在星期六晚上之前不會從我這裡得到最新的消息。」

由此可見，貝多芬知道兩地的距離應該是大約不到兩天的路程，而且在信中，他還用一個字母「K」來代表對方的地點。根據這個推斷，「K」這個字母應該是代表「克隆巴」（Korompa），在那裡有一座勃朗斯維克別墅。

由此看來，這封寫給「不朽的愛人」的信是一八一二年七月六日與七日在波西米亞的台波里寫的。根據這點來推斷，貝多芬的情人在七月六日那天應該在克隆巴，或者即將抵達那裡。

此外，貝多芬在一八一二年的日記首頁上，還寫了這樣一段可能與這位「愛人」有關的話：

第十四章 不朽的愛人
（二）

　　除了你，除了你自己之外，除了在你的藝術裡，世界上不再有任何幸福。神啊，賜給我力量，來克服我自己吧！既然沒有什麼可以讓我留戀生命，跟 A 在這樣的情形裡，一切都完了。

　　日記中的這個「A」，也很可能就是指代這位「不朽的愛人」。

（三）

要解開這個謎底，必須有個先決條件，就是這個「不朽的愛人」在當時與貝多芬應該十分熟悉，這樣才有可能發展起戀愛關係，並且在一八一二年的七月初已經達到了頂峰。

其次，這名女子在七月六日前的一兩周應該見過貝多芬，並且說過話，那麼應該就是在布拉格或者在維也納。而且，她在一八一二年七月六日的那一週一定是在克隆巴。

除此之外，就是貝多芬用來代表他可能愛上的女子的姓名縮寫，例如一八一二年的「日記」中提到的「A」，一八一六年「日記」中提到的「T」，以及一八〇四年和一八一〇年之前在一張便條上寫下的「M」等。可以推斷，這名女子的名字中必須有「A」與「T」。

以上這些，就是確定這位「不朽的愛人」的身分所需要的條件。人們經過一個多世紀的研究，許多曾一度被考慮進來的女子也都被一一去除了。

但其中有一個女子卻幾乎完全符合以上所說的幾個條件。雖然這名女子在貝多芬的文獻中是為人們所熟悉的，只是以前從沒有將她當做是貝多芬「不朽的愛人」來考慮。她就是安東妮 · 馮 · 勃格斯多克。

安東妮一家在一八〇九年秋就搬到維也納定居了，一直到一八一二年秋天才離開。一八一〇年五月，她在堂妹貝蒂娜的介紹下，認識了貝多芬。

第十四章 不朽的愛人

（三）

在此後的兩年中，她和貝多芬之間產生了一種親密的友誼。貝多芬曾經向朋友表示過，她是他「世界上最好的朋友」。

安東妮一七八○年出生於維也納，是一位著名的奧地利政治家及藝術家的獨生女。一七九八年，安東妮嫁給了法拉克福一位比她年長十五歲又很體貼的丈夫。婚後到一八○六年，她先後生下了四個子女。

在結婚的最初幾年，安東妮給賓客們的印象是一位美麗的威尼斯淑女，一位教養良好的女主人。但也有人覺得，她的神情看起來並不幸福，就像是「一座俯瞰著萊茵河的獨立孤堡，看盡了人間的浪漫故事，而她自己全然沉浸在孤獨與游離當中」一樣。

安東妮的抑鬱不久就從種種生理現象上顯示出來。她常常有頭痛的毛病，因此也容易發怒。在一八○八年寫給朋友的一封信中，她說：

我的胸口疼痛得幾乎讓我無法呼吸。在床上我總是睡不安穩，一直要等到痙攣性的哭喊，才能把這可怕的病痛解除。……我的健康恐怕只有惡化而沒有改善的可能了。

接著，她又寫了一句不詳的話：

「一種死亡的寂靜霸占了我的靈魂。」

她渴望回到維也納去住，不想繼續留在法蘭克福。於是在一八○九年六月，當得到父親病危的消息後，她便趕到父親去世前，帶著子女遷居回維也納。

不久，安東妮的丈夫也跟隨妻子來到維也納，並在維也納設立了分支辦事處。

無聲的歡樂頌
用音樂征服命運的貝多芬

一八一○年五月，在貝蒂娜的介紹下，貝多芬前往安東妮的住處拜訪他們一家。當時貝蒂娜因為有事要離開維也納幾個星期，在這期間，貝多芬很快就與安東妮一家建立了良好的關係。

一直以來，安東妮都認為丈夫是個好人，她總是叫他「我的好法蘭斯」，有時甚至叫他「最好的男人」。顯然，她尊重丈夫的個性和地位，並深深感謝丈夫給予她的愛，但後來她也透露了這種關係的單面性質：

「我從來不想讓我先生知道，因為他總是對我這樣的愛惜和友善。」

總之，從安東妮的書信或回憶錄中，人們都很難找出一句關於她愛她的丈夫的話。

在維也納留居期間，由於本身身體不好，再加上父親的去世，安東妮經常一病就是幾個星期。安東妮在自己晚年的回憶錄中說，由於長期臥病，她遠離了所有的朋友，並且拒絕了一切訪客，唯一例外的就是貝多芬。她和他發展出了一種「溫柔的友情」。

在她生病期間，貝多芬經常前來，然後一個人一語不發坐在她客廳的鋼琴旁進行即興的演奏。他在樂曲中向她傾訴一切，並且給她安慰。彈完之後，他就悄悄離開，根部不會注意到有無別人在場。

在安東妮的描述中，貝多芬這個「偉大而卓越的人」不僅僅是個藝術家而已。她在給朋友的信上寫道「他溫存的心，他熱情的靈魂，他不良的聽覺，以及他所充分實現的藝術家天職」，最後的結論是：

第十四章 不朽的愛人
(三)

「他自然、淳樸而睿智，有純良的意願。」

貝多芬在安東妮的家中享受到了人間的溫情，他熱愛他們夫婦，幾乎不能與他們分離。等到安東妮向他表白愛意的重大時刻來臨時，他顯然感到十分的苦惱。

由此可見，在這兩年當中，安東妮與貝多芬之間應該有過比較密切的接觸。

一八一二年六月底，貝多芬離開維也納外出旅行，而這個「不朽的愛人」應該是位在七月六日那一週會到達克隆巴的女子。而安東妮是唯一符合這個條件，並且與貝多芬十分熟悉的人。

七月二十五日左右，貝多芬離開了台波里前往克隆巴。而他此行的主要目的，就是與安東妮重逢。而且這件事情也的確發生了——根據警察局的登記簿記載，貝多芬在七月三十一日住進了安東妮與她的家人從七月五日後就住著的賓館，並且一起在那裡住到八月八日。

然後，安東妮一家人與貝多芬一起離開克隆巴前往法蘭任斯巴德。在九月的第二週，貝多芬與安東妮一家人分手後離開法蘭任斯巴德，獨自前往克隆巴，隨後不久他又返回了台波里。

關於這位「不朽的愛人」的名字縮寫中出現「A」、「T」兩個字母這一點，在貝多芬所認識的女子當眾，安東妮的名字就縮寫為「A」。而名字縮寫為「T」的女子則有好幾個，但其中也包括安東妮，因為她的小名是「東妮」（Toni）。這個小名，安東妮的所有親戚朋友都曉得，也包括貝多芬在內。他在寫信給安東妮一家人的信上，也使用這個小

名,有時他就會用安東妮的全名或小名縮寫。

　　不過在今天看來,「不朽的愛人」對於貝多芬來說可能有著重要的意義,因為安東妮是第一個把他當作一個男人來接受的女人,也是第一個毫不保留告訴他,他是她的愛人。終於有一個女人,願意將她的愛給他,並且為了他情願捨棄自己的丈夫和孩子,情願接受社會的指責。

　　因此,這封寫給「不朽的愛人」的信中所蘊含的力量,也是從最深厚的誠實的基礎上建立起來的。它反應出貝多芬內心的一種衝突,他的內心在接納與捨棄中不斷抉擇著。

　　在寫完第二封信後,貝多芬是否立即就將信寄出了,我們不得而知。可能他事後又寫了一封比較仔細、也比較不矛盾的信來代替這一封,然後寄給安東妮,從而慎重解決了他與安東妮之間的感情問題。

第十五章 領養侄子卡爾

即使是最神聖的友誼裡也可能潛藏著祕密，但是你
不可以因為你不能猜測出朋友的祕密而誤解了他。

——貝多芬

無聲的歡樂頌
用音樂征服命運的貝多芬

（一）

到了一八一四年，國會議政廳在招待全歐洲的皇帝和權貴人物時，都要指定演奏貝多芬的作品。雷蘇莫斯基伯爵在他的宮殿裡安排了許多社會節目，「貝多芬所到之處，每人都對他表示尊敬」。

與此同時，辛德勒也寫道：

貝多芬由雷蘇莫斯基伯爵介紹給每一位貴族，他們對貝多芬的尊敬都到了極高的地步。俄國沙皇想單獨對他表示敬意，這個介紹儀式是在魯道夫大公爵的房間裡舉行的。在那裡，貝多芬又遇到了許多其他的權貴人士。看起來，魯道夫經常邀請鄰國的有名之士來慶賀他的偉大教師的勝利的。

當然，貝多芬也不拒絕別人對他的尊敬。他還為俄國沙皇創作了一首《波蘭舞曲》，同時還寫了一出短歌劇《燦爛的一刻》。

這年的九月，《費德里奧》再次上演，並且一直持續演出到十月。十一月，皇宮大廳中又舉行了一場貝多芬的音樂會，許多重要人士都來了。從此以後，歐洲各界人士對於交響樂的興趣都大大提高了，因此這個音樂會在十二月又舉行了兩次。

在這期間，貝多芬被眾多權貴關注著，他也創作了一些令人驚異的作品。一八一五年的十二月二十日，貝多芬又在皇家「騎士廳」中舉行了一場音樂會，結尾的一個節目是從《費德里奧》中抽出的一個四重唱《我是如此可驚》。演出結束後，貝多芬隱約聽到了眾人盡情

的歡呼和掌聲。

突然，心情激動的貝多芬衝到了鋼琴前，當著許多皇帝、皇后、王子和大臣、顯貴們的面，開始即興演奏起來，並且十分動情、投入。這也是他最後一次在公眾場合以鋼琴家的身分出現。

由於皇宮不能容下太多的觀眾，在十二月三十一日除夕前，皇宮的側邊特趕建出了一個足以容納七百多人的大廳，準備在這裡舉辦音樂會。

然而不幸的是，在一八一六年元旦的早晨，這個大廳突然發生了火災，被燒得十分厲害，就連皇宮的大部分建築也被大火所燒毀，甚至耗費了二十多年時間收藏和積累起來的藝術寶庫、圖書館等也都在大火中化為灰燼。

這場大火給維也納民眾帶來了極大的騷動和嘆惜。

國會一解散，維也納文化藝術的一個鼎盛時期也就變成了歷史，宮廷中的活動自然也相應減少了許多，這也影響到了貝多芬的音樂創作與日常生活。

此時，李赫諾夫斯基的私人交響樂隊也解散了，因為他在前一年的四月分去世了。雷蘇莫斯基樂善好施的時期也至此告一段落，四重奏樂隊也隨之解散，四重奏演出也沒人再舉辦了。

所有的活動結束後，魯道夫便成了貝多芬僅有的恩人。他仍然住在皇宮中，貝多芬也經常去看望他。弗蘭茲和安東妮已經回到法蘭克福，貝多芬的異性朋友除了史達利切外，很少再有人去看他了。

無聲的歡樂頌
用音樂征服命運的貝多芬

　　孤獨再次侵襲著貝多芬。

　　「每一樣東西都是虛幻的。」他在一八一五年四月寫信給卡恩加律師時這樣說，「友誼、帝國、貴族們，每一樣東西都像霧一樣，被一陣風吹散了！」

　　四天之後，貝多芬又重新產生了一個念頭，逝去的歲月、對友人的思念、對友情的回顧激起了他想寫書的衝動。

　　在經過一年的沉思後，貝多芬寫信給卡爾‧阿蒙達：

　　我不斷想起你，我多麼希望能夠成為像你一樣的人，但是命運卻從不允許我實現這個願望。我孤獨生活在這個德國最大的城市當中，被迫與我所愛的人分離開來。

　　從前的矛盾仍然在不時折磨著貝多芬。他需要朋友，他也嘗試著與他們交往，但「更多的是孤獨！」

　　他在日記中這樣寫道：

　　「一個人終究是不會令人滿足的。我想離開這裡，住到鄉村裡去，或者住在幽靜而甜美的森林中！」

　　但不久後，他又覺得「孤獨的生活是有害的」。總之，這個時候的貝多芬在被一種無法忍受的孤獨所困擾著。

（二）

在一八一四年到一八一五年這兩年當中，貝多芬除了重新修改了《費德里奧》之外，還寫了《悲哀之歌》和《e 小調鋼琴奏鳴曲》（作品第九十號）。

在一八一四年時，貝多芬一直在等待法院的判決，因為他牽扯到三件訴訟案子，這讓他很煩惱。

繆賽爾的不講仁義讓貝多芬感到十分憤慨，他每天不停咒罵著這些令他討厭的人，只有魯道夫除外。因為這位恩人會答應貝多芬一切可能的要求，甚至不必要的事他都會代為力爭。

一八一五年一月，貝多芬這個關於金錢的案子終於解決了；到了這年的三月，貝多芬接到了白一八一二年十一月起被拖欠的兩千五百弗洛林。此後，直到貝多芬去世為止，他每年總計可以獲得三千四百弗洛林。

然而，貝多芬仍然在不停抗議著他的窮困。他的《費德里奧》不斷演出，已經公演了十六次，的確已達到了大眾化的地步，商店的櫥窗中都陳列著他的雕像，外面也常常有人匯款給他。

到一八一六年時，貝多芬的經濟狀況已經大為改觀了，其存款總數（到他去世時）已經達到七千四百弗洛林之多了。這些錢都是別人捐贈和音樂會的利潤積累起來的，同時還有他每年所得的各種其他收入。

無聲的歡樂頌
用音樂征服命運的貝多芬

　　但是，貝多芬在寫信給卡恩加、蘭茲等人時，卻依然說自己正處於一個多麼窮困的境地。他稱，在一八一五年時他沒有能力付給他生病的弟弟一些金錢，不能付房租和稅款，那一年他還向別人借過錢。

　　這時，貝多芬的弟弟卡爾患肺結核病已經到了晚期，活不了多長時間了。

　　卡爾也是一個音樂家，只是他不像貝多芬那樣有天賦，因此一生也沒有出名。他經常教授貝多芬不願意教或教不過來的學生。一直以來，靠著貝多芬的名氣，卡爾的日子過得也算不錯。

　　只是卡爾從小就身體瘦弱，經常生病。到了維也納之後，他又愛上了一個有錢的裱糊商的女兒。這個名叫約翰娜的女人很漂亮，但也很放蕩。貝多芬曾勸說弟弟不要跟她結婚，但昏了頭的卡爾沒有聽從哥哥的勸告，還是與約翰娜結了婚。

　　自從娶了這個女人，卡爾就沒過上一天好日子。約翰娜經常打扮得花枝招展出去與別人約會，卡爾稍有阻攔，就會遭到破口大罵。可憐的卡爾本來就很虛弱的身體也跟著垮了下來。

　　就在前一陣子，貝多芬才獲悉卡爾生病的消息，他馬上就把自己僅有的一點積蓄寄給了弟弟。然而現在，當貝多芬正準備到歐洲巡迴演出時，卡爾又來信了。

　　貝多芬萬分焦急改變了行程，前往卡爾家中看望弟弟。此時的卡爾被病痛折磨得面色慘白，連呼吸都費力了，並且還咳嗽吐血。

　　貝多芬對卡爾的病情無能為了，只有無可奈何的憐憫。在卡爾去

世之前，貝多芬還分幾次償付了卡爾家庭中所負的債務。他在給蘭茲
的信中說，他已經替弟弟付了一萬弗洛林的債務，希望「這樣可以讓
他生活得安逸一些」。

（三）

一八一五年十一月十六日，卡爾終於因病去世了，遺留下一個九歲的男孩。

貝多芬喜歡孩子，對小卡爾充滿了感情。小卡爾有一張漂亮的小臉，兩道濃眉下忽閃著一雙長睫毛的大眼睛。尤其是那細長秀氣的手指，顯得那麼溫柔、靈巧。第一次見到小卡爾，貝多芬就流露出父親般的慈祥和對小卡爾的摯愛。

卡爾的遺囑是在去世的前兩天寫好的，由貝多芬記錄。貝多芬提出，他想做小卡爾的保護人，因為他不信任孩子的母親。而且他覺得，這個孩子也許是他這一生當中唯一值得投資的對象。

但是，他說得太遠了，讓卡爾的心中充滿了疑慮，並在遺囑的附錄中注明了以下的字句：

我從我的兄長路德維希‧范‧貝多芬口中得知，他要在我去世以後全權管理我的兒子卡爾，並使他完全從他母親的管理中解脫出來。因為我的兄長和我的妻子之間的感情並不是十分和睦，我發覺自己的願望是不想讓兒子離開他的母親，而且以後也能永遠接受母親的管教。

至於保護權，則由我的妻子和貝多芬共同執行，只有這樣才能使我的兒子得到幸福。我感謝我的妻子，同時更對我的兄長表示敬意。為了我兒子卡爾的幸福，希望上帝能夠讓他們兩人和諧相處。這是即將逝去的「丈夫」和「兄弟」的最後一個願望。

但是，卡爾的決定卻造成了後來的困境。貝多芬很愛小卡爾，能為他做更多的事，但他不可能比小卡爾的母親更親近孩子。而這個女人在他眼中是很不負責的，甚至是卑鄙的，貝多芬甚至稱她為「母夜叉」。如果讓貝多芬與她和睦相處，那簡直就是奇蹟了。

而事實上，小卡爾對他的伯伯貝多芬也不是很信任。在卡爾死後八天，貝多芬就請求奧皇承認他對小卡爾的完全保護權，因為這個母親太不適合了，而且還信奉邪教。次年一月九日，貝多芬的請求被批准了。

然而拿到了小卡爾的監護權後，貝多芬又能為他做什麼呢？他的居所並不適合小卡爾住，於是，貝多芬便帶著小卡爾去拜訪了城外私立學校的契阿納達西奧。

契阿納達西奧的妻子和兩個女兒都是貝多芬的音樂愛好者，貝多芬也很熱愛這個家庭以及他們所建立的這所學校，所以在二月一日，小卡爾從就公立學校轉入了這所私立學校上學。

當生活逐漸步入到正常軌道後，貝多芬又開始了創作，並且連續完成了第一百零一號鋼琴奏鳴曲和《致遠方的情人》。晚上，他還要忙裡偷閒到契阿納達西奧家中做客，請他們向他彙報一下小卡爾的情況。

但麻煩事也隨之而來，小卡爾的母親約翰娜並不甘心兒子被貝多芬奪走，因此經常到學校來看望卡爾。為了更好保護小卡爾，貝多芬請求不准約翰娜來看望他。但根據有關條例，約翰娜在保護人所指定

無聲的歡樂頌
用音樂征服命運的貝多芬

的第三人在場時，是有權看望孩子的。因此，貝多芬便與契阿納達西奧商量，希望能夠有辦法讓她不要再來看望小卡爾。

見不到小卡爾，約翰娜便找到貝多芬的住所，向他抗議。於是，雙方展開了一場幾近白熱化的爭執。

這年五月，貝多芬寫信給埃杜特伯爵夫人，希望能夠獲得幫助。他在信中說：

我弟弟的死對我來說是一個極大的打擊。我從弟媳婦手中挽救出我那可愛的姪子，的確是一個很重的負擔。我成功了，但現在我對他所要做的最主要工作，就是將他送入一所合適的學校中去，在我的管理之下。怎樣的學校才適合他呢？為此事，我不停思索著，我的腦中盤旋著一個又一個計畫，設法讓這個可愛的孩子能夠接近我，如此我在他的印象中才會加速好起來，但要做到這一點，卻不是一件容易的事。

伯爵夫人很清楚，貝多芬要安置這個剛剛十歲、生氣勃勃的孩子是肯定會遇到困難的，因為貝多芬花去整個夏天的時間來布置自己的家庭。卡爾的到來，也讓他深深體會到了日常生活中的一切問題都變得不容易解決。

貝多芬想找一個傭人來幫忙，可是，沒有一個傭人能夠忍受得了貝多芬那種不規則的生活狀態：辛辛苦苦為他預備了飯菜而不吃，或是兇猛回絕，或是索性不在家。如此折騰一番，廚師就不再正常為他供應飯菜了。

而且，貝多芬還經常長時間睡在自己的房間裡不起來，這也令他房間的空氣汙濁不堪。

幸好有自願服務的異性朋友，如史達利切，能夠經常幫他收拾一下，從而使他的房間變得有秩序和清潔起來，她還替貝多芬將骯髒的室內和汙穢的衣物清洗乾淨，讓他感到家庭的舒適。

九月，貝多芬從巴登寫信給契阿納達西奧和他的家人，請他們光臨自己的「新家庭」，並且帶小卡爾一起過來。

於是，契阿納達西奧一家人帶著小卡爾一起來到巴登。范娜·契阿納達西奧描述當時他們被招待的情形：

貝多芬並沒有為他們準備食物，而是請他們到一個酒店裡去進餐。他從侍者手中接過每一份菜單，因為此時他的聽覺早已損壞，侍者需要大聲在他的耳邊呼叫著。

好不容易吃完了晚餐，回到家中，當客人即將就寢時，貝多芬卻說還沒有為客人準備休息的用品……

貝多芬其實還沒有做好接待小卡爾的準備，契阿納達西奧對此並不感到驚奇。

但是，貝多芬卻將這一切都歸罪於傭人。「我的家庭就像一隻破碎的船，有關我侄子的所有計畫與安排全都被這些人延誤了。」

契阿納達西奧聽完，只能無奈笑笑，不知道該說些什麼。

（四）

一八一七年的下半年，貝多芬就靜靜待在自己的住所裡，為侄子小卡爾的監護權進行著艱難而長時間的努力。

一八一八年一月，小卡爾帶著他的衣服到了一度被他稱為「破船」的貝多芬的住所。儘管貝多芬已經對這個地方進行了一番改善，但也僅僅是比「破船」的狀況稍好一點而已。

這個時期，貝多芬再度深入了音樂的境地，甚至連他的侄子都會遺忘。由於卡爾沒有合適的人管教，他便隨心所欲做各種自己喜歡的事。

後來，貝多芬把卡爾交給一個牧師管理，然而六個月後，牧師便將卡爾送了回來，表示對他無能為力。因為宗教上的訓告對卡爾毫無作用，他還經常在教堂中擾亂正在進行的禮拜儀式。

同時，鄰居們也都開始抗議，抱怨說卡爾帶壞了他們的孩子。而最讓眾人感到驚奇的是，卡爾經常在公開的環境中毫不在乎誹謗他的母親，貝多芬卻還鼓勵他這樣做，並且還到牧師那裡去幫侄子說情，說他的母親很壞、很貪心。

於是，貝多芬又把卡爾送入了一所管教嚴厲的公立學校，並且還特意請了一位教師；到了暑假，他又將卡爾帶到城裡，經過考試，並於十一月六日入了學。

此後的事似乎變得一帆風順了，卡爾在學習上又顯示出了一些良

好的素質，是個很好的學生。另外，卡爾還學習鋼琴、圖畫和法文等。

然而，平靜的生活還是起了波瀾。在十二月三日這天，卡爾忽然從學校裡逃走了，跑到他的母親那邊去了。貝多芬非常難過，淚水從他的眼中滾下來，朋友們都十分同情和憐憫貝多芬。

於是，這件事又重新在法庭上提了出來。地方長官當然是站在貝多芬一面的，而貝多芬則集中力量攻擊弟媳的不貞。

他們最初的假定是：一個不忠實的妻子肯定不會是個可靠的母親。然而，約翰娜卻是深愛著卡爾的。她很高興用去了自己的一半金錢，隔一段時間就會去看望一次卡爾。後來，她探視的時間減少到每月一次。

當貝多芬去了繆特林後，約翰娜被完全隔絕開來，不允許她再看望兒子了。於是，約翰娜就急躁的向貝多芬的傭人打聽自己兒子的消息，還祕密去看過兒子幾次。

但是，約翰娜也發現，卡爾變得越來越任性，並且對她也變得越來越不信任了。並且她又誤聽到一個消息，說貝多芬打算把卡爾帶到一個相當遠的學校去上學。

於是，約翰娜就向法庭提出抗議，說貝多芬要將卡爾完全與自己這個母親隔絕開。而這時大家認為，最好的辦法就是彼此相互和平相處在一起，這樣才能挽救卡爾，讓卡爾健康成長。但這並不是貝多芬和約翰娜的意見，他們兩人都希望自己能夠獲得獨自保護這個孩子的權利。

無聲的歡樂頌
用音樂征服命運的貝多芬

　　因此，貝多芬與約翰娜又被召集到市政法庭中討論這件事，聽取了他們兩人的意見。這個法庭顯然沒有受到貝多芬的名聲和崇高的地位影響，在調查他身為保護人的條件時，貝多芬表示他十分深愛這個孩子，擔心他落入外界不良的影響之中。

　　但是，貝多芬在請願書中卻大肆攻擊約翰娜這個寡婦，約翰娜的保護人霍次契夫對此反駁說：

　　「貝多芬身為一名副保護人，卻要將卡爾與他的母親完全隔離。怎麼能把這個年僅十一歲的孩子交給一個耳聾、暴躁、溺愛和半瘋的人去管理？」

　　經過數幾個月的討論，雙方的矛盾仍然不能調解。於是，判決書在一八一九年十一月十七日發下來了。結果似乎對卡爾母親的一方有利一些，她在一八一一年的罪錯被判為不成立；而貝多芬卻準備將卡爾送到遠離此地的學校讀書，以便讓他的母親找不到他，這一點法庭沒有支持。

　　地方長官不知道，約翰娜最近又有了一個私生子。於是，法庭決議讓卡爾的母親與市政府的長官利奧波特・紐斯波克共同管理這個孩子。

　　在這場官司中，貝多芬失去了卡爾。

　　為了能夠拿到卡爾的監護權，貝多芬試圖用自己全部的力量去奪回他所失去的。他請約翰・巴哈博士擔任他的辯護律師，再度起訴。

　　又經過一冬一春的努力，無論是巴哈律師還是法官，都被這件事

第十五章 領養侄子卡爾
（四）

折磨得精疲力盡。而在這段時間裡，貝多芬的《彌撒祭曲》也正處於創作階段。

　　最後，貝多芬終於勝訴了。一八二〇年七月二十四日，上訴法庭裁定：貝多芬和他的朋友彼得也享有對卡爾的保護權。

　　這場官司前後共打了五年，這時的卡爾已經是個十三歲的少年了，貝多芬將他帶在身邊，生活才漸漸平靜下來。

無聲的歡樂頌
用音樂征服命運的貝多芬

第十六章 奏鳴曲與《彌撒祭曲》

音樂給人快樂。熱愛音樂的人一定熱愛生活。

——貝多芬

（一）

在獲得小卡爾的監護權後，貝多芬就想給予小卡爾良好的教育和悉心的指導，他對小卡爾的愛是真摯而深厚的。如果小卡爾與他離開片刻，或者與什麼可疑的人在一起，他就會感到十分害怕。貝多芬希望任性的小卡爾能夠在自己的照管下有所轉變。

然而，將一個孩子從他的母親身邊「奪」過來，而讓一個關係略遠的人來做監護人並不合適。一個孩子的心靈本來是善良正直的，但他的母親和伯父卻在互相說著對方的壞話，這對於一個孩子的成長來說是十分矛盾的。

同時，貝多芬的性格也不適合管教小卡爾。正因為他使用了一些錯誤的方法，才讓小卡爾變得越來越難管。這也為後來小卡爾不幸自殺的悲劇埋下了禍根。

當然，對於小卡爾的照顧並沒有令貝多芬完全放棄自己的音樂創作。在與約翰娜爭奪小卡爾過程中，貝多芬同時還在創作著《彌撒祭曲》。

早在弟弟卡爾去世前，貝多芬就很希望自己能夠去英倫三島。因為這個國家曾讓海頓在很短的時間內就賺了一大筆錢。貝多芬也想這樣，因為他同倫敦的關係很密切，只要一直待在那裡，就有賺錢的機會。

那年，貝多芬在聽說在某劇院上演《維多利亞戰役》成功之後，

第十六章 奏鳴曲與《彌撒祭曲》
（一）

就寫信給此事的主持人佐治・斯麥特脫爵士，給予對方在倫敦演山的權利。佐治爵士聯繫了倫敦交響音樂會的主席沙羅曼先生，請求把貝多芬的作品加入到他們的節目單中。

此時，貝多芬的朋友蘭茲也在盡力為貝多芬工作著，在倫敦迅速傳播著貝多芬的音樂作品，出版商貝切爾也很願意出版貝多芬作品。

一八一五年十一月二十二日，貝多芬寫信給蘭茲和貝切爾，與他們商量手中所有音樂作品的出版問題。這時，貝多芬的朋友奈特也從倫敦來到維也納，並帶來一個令人興奮的消息，說他已經成為倫敦交響音樂會會員之一了，而且說這個音樂團體希望貝多芬能夠為他們作三首序曲，並願意付兩百英鎊的酬金。

一八一六年一月，奈特帶著貝多芬的樂譜回到倫敦去推銷和出售，其中包括《第七交響曲》等一些樂曲，還附帶了貝多芬為這個交響樂團體所作的三首序曲。

但是，大家對這三首序曲的反應並不怎麼理想，只有其中的《雅典的廢墟》序曲符合音樂會的需要，經過試奏後便開始出售了。其他優秀的序曲如《普羅米修斯》（作品第四十三號）和《艾格蒙特》（作品第八十四號）等，在他們的音樂會中也引起了極大的注意。

一年之後，蘭茲在一八一七年六月九日寫信給貝多芬，提到了交響樂會的事。他請貝多芬「最晚在明年一月八日以前抵達英國，並帶去兩首雄偉的交響音樂新作」，以作為音樂會的特殊用途。同時，他還答應付給貝多芬三百或四百英國金幣。

無聲的歡樂頌
用音樂征服命運的貝多芬

　　貝多芬很痛快就接受了這個邀請。這時，他被公眾稱為「鋼琴家」的時代已經過去了，他只能參加一些額外的音樂會為自己獲取一些利益。

　　於是，貝多芬開始擬定自己的出行計畫。他覺得，這趟旅行應該可以帶回一筆可觀的收入，以滿足他照顧侄子和自己安享晚年的需要。

（二）

到了一八一七年的九月，距離貝多芬去倫敦的時間只有四個月了，但那兩首已經答應的交響曲新作貝多芬卻還未動手。

有人開始因此而擔心貝多芬的能力：他真的能夠在短短的四個月中慢條斯理完成約定的交響曲嗎？

這個時候，貝多芬的生命雖然充滿了困難，但這些困境卻不能讓他的音樂源泉就此枯竭。

只有一件事情可能讓貝多芬感到失望，那就是別人不能從他的藝術中深深了解他。貝多芬是富於活力的，這股力量也讓他的音樂匯聚成一條活潑的河流，誰也不能遏制。

在荊棘叢生的人生道路上，貝多芬一直都在泰然自若行走。當暴風雨降臨時，他也會默默無聲忍受著。一八一三年、一八一六年是他音樂創作的「休眠時期」，而一八一七年的春天又是他人生的「悲劇時期」，訴訟案、卡爾等給他帶來的困擾，迫使他必須在藝術中傾注更多的力量。

現在，貝多芬感到很無力而又迷惑，不斷增加的憂愁也使他缺少了音樂的創造力。儘管他已經草擬了《第九交響曲》的輪廓，但卻沒有繼續下去。很顯然，他還沒有準備好作一首交響曲，而是仍舊進行著一個歌劇作曲的計畫。同時，他還要分一些精力給侄子卡爾，以贏回侄子的愛。在日記中，他寫得如此疑惑不決：

無聲的歡樂頌
用音樂征服命運的貝多芬

　　上帝可憐我、幫幫我，你看這世上的一切人都對我表示冷淡，我不希望做錯任何一件事情；請聽我的祈禱！只有與卡爾在一起才是我的將來，沒有任何別的路可走了。呵，乖張的命運！呵，殘忍的天命！不，不，我鬱鬱不歡的生命永不會終止的，我在夏季中工作也是為了可憐的侄子！

　　不過很快，貝多芬就轉變了自己的情緒，重新振作起來，他又產生了一股新的力量，這股力量是經過了靈魂的再造之後才產生的。隨後，貝多芬努力使他的音樂主題趨向於未曾有過的簡潔、純樸。這樣，他的音樂就能流傳千古而不朽了。

　　經過一番整理和掙扎，貝多芬找到了新的道路。只是他不承認，這種改變其實在一年前的一首鋼琴奏鳴曲中就顯現出來了，那就是一八一六年他所作的《A大調鋼琴奏鳴曲》（作品第一百零一號）。

　　與此同時，其他一些作品也在貝多芬的生命中聚積起來。他在草稿簿上一頁又一頁寫著，許多新的計畫也不斷產生了，甚至交響曲的樂號也顯示出來了。在晦暗的環境中，貝多芬又找到了自己奮進的方向，新的工作也繼續從冬天推向次年的春天，一直到夏天，他便完全進入狀態了。

　　到一八一八年秋，貝多芬用了近兩年的時間完成了這首鋼琴奏鳴曲，貝多芬將其題名為《槌子鍵琴奏鳴曲》。

　　這首奏鳴曲的第一樂章富有交響曲的氣息和性質，慢板部分彷彿一個男人的愁思。在慢板中，雖然因為收回了恐懼而略微得到些安慰，

第十六章 奏鳴曲與《彌撒祭曲》

<div align="right">（二）</div>

但也不過是暫時的。最後的追逸曲是一種強有力的表示。貝多芬這種追逸曲的方式是從巴哈那裡學來的，但經過他的處理，曲子變得十分雄偉。

關於創作「追逸曲」，貝多芬對霍爾茲說：

「其實這不需要什麼特別的技巧，當我還在學習時，我就創作出一打有餘。今天，一種新穎而富有詩意的東西必須滲透到古舊的東西當中去。」

貝多芬的作品如《降 B 大調變奏曲》和　八　五年的《兩首人提琴奏鳴曲》（作品第一百零五號）等都是這樣的。但現在，他需要更大的柔和性和更集中的力量感。

這是一種十分新奇的力量。貝多芬不會再為了侄子卡爾而犧牲自己的音樂藝術了；金錢的需求他差不多也完全忘掉了。一股強大的力量正推動他進入奏鳴曲的境地，促使他努力進行音樂創作。

（三）

在一八一九年的夏季，貝多芬開始創作他最偉大的《彌撒祭曲》。他以前從未像現在這樣，能夠如此集中精力和如此長久維持著一種如醉如痴的熱情。

這首樂曲的題目是無限的，其創作過程十分痛苦而又有諸多障礙。貝多芬寫道：「它出自內心，也可能重入內心。」

這句話是題寫在《彌撒祭曲》的原稿上的。當這首《彌撒祭曲》產生了戲劇效果時，貝多芬也認為是理所當然的，因為它的題目本身就具備一定的戲劇性。透過這首曲子，貝多芬不僅向民眾宣傳了宗教的福音，同時也宣傳了自己所創作的偉大的音樂。

有人說，《彌撒祭曲》本來是發生在羅馬教堂的事件，貝多芬曾帶著他的侄子卡爾去懺悔，並在那裡接受洗禮。但貝多芬卻否認了這一說法，他稱這是從拉丁文翻譯過來的，每一個字都經過仔細考慮，以保證其含義真正對人類有意義。

到了一八二〇年三月十八日，正是貝多芬的朋友魯道夫就任奧爾姆茲大主教一職的前兩天，貝多芬寫信給出版商辛姆洛克，要求為這首未完成的樂譜預支給自己一百弗洛林，同時答應會盡早完成作品。但出版社足足等了一年，也沒有拿到這部樂譜。

一八二一年十一月十二日，貝多芬寫道：

「這首《彌撒祭曲》即將送出，但我必須再仔細看一遍。」

第十六章　奏鳴曲與《彌撒祭曲》

<div align="right">（三）</div>

　　事實上，貝多芬的意思是想將曲子的價格抬高，因此便違背了已向辛姆洛克許下的諾言。同時，貝多芬又寫信給柏林的出版商舒利辛格，委託他出版這首《彌撒祭曲》，並希望能夠早日得到回音，舒利辛格也答應了。

　　一八二二年七月二十六日，貝多芬又寫信給萊比錫的彼得，說：

　　「舒利辛格以後不會再從我這裡得到什麼，他作弄了我。而且，他根本就不是接受這首《彌撒祭曲》的人。」

　　到了八月二十三日，出版商阿勒泰勒也接到了貝多芬同樣的提議．

　　「我所能做的就是選擇了你，我不會再信任其他任何人人。」

　　辛姆洛克還在不停催促貝多芬，但在一八二二年九月十三日，他卻接到了貝多芬的一封驚人的信：

　　「我現在已經有了四個出版商，其中開出的最低價格是一千弗洛林。」

　　雖然之前貝多芬與辛姆洛克商定的價錢要比這低得多，但辛姆洛克還是答應了貝多芬的要求。於是，貝多芬就打算將《彌撒祭曲》交給辛姆洛克，並說：

　　「我將立刻把原稿送到你那裡，一個經過修改完善的樂譜或許會使你的出版事宜變得更加便利。」

　　然而樂譜最終也沒有送過去，貝多芬還在重複著這種不負責任的承諾。到十一月，他又寫信給彼得說：

　　「這一次，你一定能收到曲子。」

無聲的歡樂頌
用音樂征服命運的貝多芬

　　貝多芬這時已經寫了兩首彌撒曲，他不知道要送哪一首過去才好。

　　接著，貝多芬又有了另一個彌撒曲的創作計畫。在一八二三年一月或二月間，貝多芬寫信給每一個歐洲的君王，答應會送給他們每人一份「偉大《彌撒祭曲》的原稿」，但需付給他五十個金幣，以補償昂貴的印刷費用。

　　有十個國家的君主或團體接受了貝多芬的這個提議。於是，《彌撒祭曲》第一次安排在俄國加力金王子那裡演出，貝多芬很滿意。

　　但是，這卻招來了正在等著樂譜的其他國家、公國大臣們的抗議。儘管貝多芬又想出了一個新的理由來推卻、遮掩出版延誤的事，但任何一個皇帝、王公付了五十個金幣卻要不斷等待一首未聽過的彌撒曲，當然不會感到滿意了。

　　出版商也不斷催貝多芬要樂譜，直到一八二三年三月，貝多芬才將樂譜交給辛姆洛克出版。

　　平心而論，貝多芬從來不清楚這個世界上的交易原則，因此他在這方面也總是任性而行，且決不是一個有計畫的藝術家或是聚財的能手。這樣說，人們也就能夠理解為什麼辛姆洛克願意支付貝多芬提出的高稿酬，而貝多芬又總是違背自己的諾言；否則，人們就可以這樣說，貝多芬是為了圖虛名，讓一個又一個出版商跟在自己的後面，想從他那裡得到這首聞名已久的《彌撒祭曲》。

　　一八二二年夏季，貝多芬在寫給他弟弟的信中說：

　　「他們都是為了出版我的樂譜而爭奪著。」

第十六章 奏鳴曲與《彌撒祭曲》
<div align="right">（三）</div>

可以說，拖延時間已經成了貝多芬慣用的手段了。他對任何一個出版商的要求都表示應允，從不拒絕。如果貝多芬所做的這些不合時宜的事被出版商們集中起來，並加以起訴的話，他一定會受不了。

在貝多芬的心中，《彌撒祭曲》是為上帝而創作的樂曲，也是為整個世界而創作的樂曲。如果能有有錢人來保證他的生活，他就可以自由自在作曲。

但這種「理想化的生活」是不可能時刻都有的，雖然他忠實的恩人曾經設想過，也努力過，試圖將他帶入其中。

然而貝多芬所不了解的是，這個社會不能夠為他的自由創作提供條件。即便是他的恩人和出版商，他們隨時都有可能遭遇不幸。

無聲的歡樂頌
用音樂征服命運的貝多芬

第十七章 《第九交響曲》與卡爾自殺

我的高貴不在出身，而在於我的天才的頭腦和高尚的心靈。

——貝多芬

無聲的歡樂頌
用音樂征服命運的貝多芬

（一）

貝多芬大部分時間都是待在居所裡，沉浸在深深的思索之中，不願接見任何賓客。

一八二三年秋，一個年輕的英國人丘列斯・貝納蒂克特來到維也納，請求會見貝多芬。約好後，他們在一個音樂店會晤了。丘列斯的注意力完全被貝多芬的外貌所吸引住了，後來他是這樣描述貝多芬的：

一個矮小而強壯的人，紅色的臉，小而深陷的眼睛，濃厚的眉毛，穿了一件極長的外衣，幾乎到了他的腳踝……雖然他氣色極佳的面頰和所穿的衣服極不協調，但那對細小而深陷的雙眼及豐富的表情卻不是任何一位油畫家能畫出來的。

後來，丘列斯又在巴登遇見了貝多芬，並記下了他的外貌變化：

他的白髮躺到了他寬大的肩膀上，有什麼事情傷了他的心？他的雙眉緊緊皺在一起，有時則任意狂笑著，這對於在他旁邊的人有一種難以描述的痛苦。

事實上，此時的貝多芬需要做的第一件事，就是放棄他生活道路上的一些瑣事。

朋友提議貝多芬創作一些華爾滋的變奏曲，但貝多芬卻不喜歡這種「愚蠢的想法」。為了戲弄朋友，貝多芬還不停寫變奏曲，一曲接著一曲。然而讓人意外的是，當這些變奏曲和蘇格蘭歌曲傳到愛丁堡後，低調的評價便隨即產生了。

第十七章 《第九交響曲》與卡爾自殺
（一）

後來，辛德勒向貝多芬述說了當地流行的一個傳言：

「貝多芬現在除了寫這類歌曲外，不能再寫其他的曲子了，就像老年時期的海頓一樣。」

貝多芬聽了之後，平靜說：

「再過一段時間，他們就會知道自己說錯了。」

在貝多芬的最後十年（一八一八到一八二七年）中，他的耳朵已經全部聾了，健康狀況也顯著惡化，生活十分困窘，精神上更是遭受折磨。迫於經濟壓力，貝多芬不得不以賣稿為生。他與英國愛樂協會簽訂了合同。但愛樂協會只答應給他五十英鎊作為酬金。

而貝多芬則以一種「英雄」般的毅力和決心，花費了近六年（一八一九到一八二四年）的時間創作了世界聞名的《第九交響曲》（作品第一百二十五號，別名為《合唱交響曲》）。

如此偉大的一部交響樂在當時只值五十英鎊，實在是太便宜了！

這一「便宜」的曲目在他全部的交響樂作品中占據了突出的地位。此曲是貝多芬「英雄」思想的繼續和發展，也是他個人在交響樂領域成就的總結。

但是，這部交響曲直到一八二四年春天還未完成，比原計畫整整晚了一年。愛樂協會開始變得不耐煩了，但也只能繼續等待。

當這部巨作的手稿問世時，人們看到上面有貝多芬的親筆簽字和題詞：

「為皇家愛樂協會而作。」

無聲的歡樂頌
用音樂征服命運的貝多芬

　　至於這部作品的首演權，愛樂協會希望能有個明確的結果，但最終他們也沒有獲得首演權。

　　《第九交響曲》無疑是貝多芬的頂峰之作。當時，許多作曲家都因受到貝多芬的啟發，相繼在自己的器樂作品中加入合唱或獨唱，但取得的成就都不如《第九交響曲》。

　　這部交響曲在完成後，被獻給了普魯士國王威廉三世。為此，威廉三世賜給貝多芬一枚戒指，而貝多芬後來將它賣了三百金幣。

　　一八二四年五月七日，在維也納卡斯萊薩劇院，由耳聾的貝多芬親自指揮，首次演奏了《第九交響曲》和《D大調彌撒祭曲》，並獲得巨大的成功。演奏使每一個在場的人都感動得不能自已！當全曲告終時，全場都鴉雀無聲。接著，便響起一陣雷鳴般的熱烈掌聲。最後，更是接連響起了五陣拍手聲。多麼令人激動的場面啊！

　　這正如羅曼‧羅蘭所說的那樣：

　　貝多芬自己並沒有享受過歡樂，但是他卻把偉大的歡樂奉獻給了所有的人們！

　　現在，《第九交響曲》已經被公認為是貝多芬在交響樂領域的最高成就。

（二）

自從貝多芬將侄子卡爾的監護權爭奪過來之後，卡爾就與母親分開居住了。但是，卡爾的母親約翰娜卻不肯距離兒子太遠，她仍舊是貝多芬潛在的危險。

事實上，卡爾與貝多芬之間從來沒有真正相互了解過。對於卡爾具有的超常的智力，貝多芬感到十分驕傲和自豪，夢想著這個侄子可以繼承他的事業。因此，貝多芬首要的願望就是對卡爾進行音樂上的訓練。

於是，貝多芬就寫了一封信給史坦納，讓他來教授卡爾，而且要用最佳的鋼琴教程樂譜，以幫助卡爾打下良好的音樂基礎。卡爾在琴鍵上表現得也相當出色，當然他不能再有更大的進步了。

卡爾愛好文學，貝多芬為了支持侄子，就將他送入維也納大學。卡爾在語言方面的進步也很快，貝多芬對卡爾寄予了深切的厚望，一心一意希望將他培養成為一名學者。

但是，卡爾的情形卻與貝多芬期望的相反。雖然他有很好的接受教育的機會，但他卻並不專心致志學習。

一八二五年初，卡爾稱自己所受到的大學教育已經足夠了，希望加入陸軍，但貝多芬並不贊成。而貝多芬的希望也從來都沒有被卡爾所接受過，甚至貝多芬連了解都不想了解。

一八二五年的春天，貝多芬讓卡爾進入工學院學習。在學習期間，

無聲的歡樂頌
用音樂征服命運的貝多芬

卡爾住在一位政府官員舒里默的家中，同時也受到了舒里默的嚴格監護。

到了夏天，貝多芬就搬到巴登去居住了，只有在星期日和假日才與卡爾在一起生活。在這期間，貝多芬讓卡爾兼任了不少的工作，比如書記員等，讓他沒有更多的閒置時間去對別人搞惡作劇。但是，一個剛剛二十歲的青年又怎麼能被他的伯父輕易看管住呢？再說了，舒里默平時也很忙，根本不可能整天都看護著卡爾。

貝多芬認為，卡爾是沒有獨立自主的權利的，他必須聽從自己的安排。但是，越是這樣嚴格壓制，卡爾就越發叛逆。而貝多芬對他的一些不公正的指責，更是讓卡爾感到不滿。

貝多芬想時刻都能約束卡爾，並要求他出來必須得到舒里默的同意。但卡爾不喜歡這樣，因此常常在晚上偷偷溜出去；貝多芬給他的零用錢很有限，他在用每一分錢的時候都必須要認真思考一下，這也讓卡爾感到十分煩惱。

卡爾的性格並不像貝多芬想像得那麼順從、聽話，相反，他本來就有狡猾的一面。由於缺錢花，他就偷偷跑出去賭博。

有一次，當貝多芬得知卡爾正在一所最下流的舞廳裡喝酒賭博時，立刻驚慌起來，並決定親自去弄清楚。有人勸貝多芬說，如果貝多芬在那種地方被發現了，肯定會引起公眾的注意和議論。貝多芬沒辦法，只好派霍爾茲去舞廳找卡爾。

霍爾茲是個懂得人情世故的年輕人，也是卡爾的好朋友。他回來

第十七章　《第九交響曲》與卡爾自殺

<div style="text-align:right">(二)</div>

後告訴貝多芬，說卡爾在那裡喝酒，但並沒有喝醉，也沒有做其他的壞事。

從這件事以後，貝多芬與卡爾叔侄兩人之間矛盾就更加深了，甚至開始相互咒罵起來。貝多芬禁止卡爾再去見他的母親，因為貝多芬認為卡爾之所以變壞，都是這個賤婦引誘的。

後來，當貝多芬懷疑卡爾又私下去見母親時，他就威脅卡爾說不再認他了，並會把這件事告訴所有人，讓大家知道卡爾是怎麼不尊重他的伯父的。

很顯然，貝多芬對侄兒卡爾的感情是愛恨交加的。一八二五年六月，貝多芬在給巴登的信中寫到：

「我為了卡爾差不多都要氣憤得生病了，我實在是不希望再見到他了。」

然而貝多芬的話很快就應驗了，這一年的十月，卡爾忽然失蹤了好幾天。貝多芬雖然嘴裡說不希望見到卡爾，但聞訊後還是十分著急。他立刻就趕到了維也納的舒里默家中，但卡爾並不在那裡。於是貝多芬就留了一封信在舒里默家中，希望卡爾回來後可以看到。信中寫到：

我的寶貝兒子，不要跑得再遠了，請回到我的懷抱裡來吧，從此以後我都不會再向你說一個粗魯的字。啊，上帝，不要讓卡爾走向毀滅的路……卡爾，你快回來，你會受到像以前一樣的愛護。請冷靜思考一下吧，想想你的將來。我絕不會再苛責你，因為我知道它現在已不會有效果了。從此以後，你從我這裡得到的將是謹慎的保護，但你

無聲的歡樂頌
用音樂征服命運的貝多芬

必須歸來，回到你父親真正的心裡。為了上帝，你今天就要回來，你會知道我的心是何等的迫切，快歸來！速歸來！

事實上，作為伯父，貝多芬生命中很大一部分都被這個侄子占據了。他需要時刻關注卡爾的一舉一動，並對其適當約束，因為卡爾畢竟還只是一個二十歲出頭的大孩子。

然而，卡爾的性格並不隨和。經濟上不能夠獨立，無法讓公眾的輿論和法庭的規則來保護自己，再加上貝多芬這樣的長輩之愛，反而使卡爾無所適從，因此卡爾也產生了嚴重的叛逆心理。

卡爾在自己的談話錄中寫到：

……我並不像你們所想像得那樣可鄙。我可以保證：在你這個『傢伙』當著大眾的面向我攻擊時，我深感痛苦。在五月間所失去的八十弗洛林，我在家裡仔細尋找之後會還給你，這是一定可以找到的。如果我讀書時你在這裡的話，那我就不能在這種驕橫的空氣中生活。因為我不喜歡工作時有人批評我，而現在你卻正是這樣做的。

後來貝多芬在看到卡爾的這些字條後，寫下了如下的句子：

如果沒有其他更好的理由，你至少應該服從我的管教。你所做的一切，都可以被原諒和忘卻，但請不要走上讓人不快的道路，那樣將會縮短我的生命。每天不到深夜三點鐘，我都不能入睡，因為我整夜咳嗽。我深深希望，在不久的將來你能夠不錯怪我，而我也願意熱烈擁抱你。我也知道昨天你所做的事，我希望在今天下午一點鐘見到你。再見！

第十七章 《第九交響曲》與卡爾自殺
（二）

　　貝多芬對卡爾的愛是十分深切的，但他的愛卻被侄兒無情蹂躪著。頑固的卡爾給貝多芬帶來的只有痛苦。

(三)

到了一八二六年七月，卡爾便開始在信中暗示貝多芬，稱他已經可以自己毀滅自己了。貝多芬發現後十分驚慌，立刻趕到霍爾茲家，帶上他一起趕往舒里默家。舒里默見到貝多芬後，極力安慰他，但卡爾卻依然在不斷威脅貝多芬。

舒里默反覆追問卡爾前段時期的有關情況，因為他發現卡爾欠了不少債務。但卡爾卻根本不想對舒里默談這件事，只說自己是因為某些特殊原因才這樣做的。

這件事保存在舒里默的記錄當中：

我發現他的身上帶著一支上了子彈的手槍，並且還另外帶了子彈和火藥。我讓他把手槍交到我這裡保管，待他冷靜一些之後再商議。否則，他會感到痛苦的。

後來，舒里默又在卡爾身上找到了另一支手槍。霍爾茲對貝多芬說，他們是不可能牢牢看住卡爾的。即便他沒有手槍，也會採用其他的措施做他想做的事。

貝多芬和霍里茲打算到警察局尋求幫助，希望警察局能夠採取強制措施控制卡爾。可是就在他們商議計策之時，卡爾已經溜之大吉了。貝多芬花了整整一個晚上的時間尋找他，但都一無所獲。

卡爾跑到一家典當行後，當掉了他的手錶，然後買了兩支手槍和火藥、子彈，隨後乘車趕到巴登。然後，他寫了兩封信，一封信是給

尼邁茲，還附了一張給自己的叔叔約翰的字條。

第二天，卡爾沿著貝多芬平時習慣走的路線到達了洛亨斯坦。這時卡爾覺得，這地方很適合自己。然後，他將兩支手槍都裝上了子彈，將槍口抵在了自己的太陽穴上，扣動了扳機……

砰！砰！兩聲槍響震動了山谷……

就在這天，一個駕著馬車的人剛好途經此地（這天正是七月三十一日或八月一日）。他突然發現，一個年輕人正躺在長滿青草的小山丘上，頭髮和面部滿是鮮血，一支手槍丟在他的身旁。

這個人趕緊下車，跑到這個年輕人身邊，發現這個年輕人還有知覺，並從他的口袋中摸出了他母親的位址。

駕馬車的人趕緊將卡爾抱上馬車，然後飛速駛向維也納。

當貝多芬接到駕車人的通知後，立即趕到了卡爾的母親家中。卡爾靜靜躺在床上，頭髮上仍有絲絲的血痕。他們正在等待醫生的到來。

卡爾的母親約翰娜覺得，子彈一定還停留在卡爾的頭骨當中。此時，貝多芬焦急的詢問更讓卡爾反感。

「事情既然已經發生了，就只能馬上動手術取出他腦袋中的子彈才行。假若史美泰納醫生在的話，就不會責備我，而是會馬上幫我想辦法。」貝多芬說。

於是，貝多芬立刻寫了一個字條交給霍爾茲，讓他馬上送到史美泰納醫生那裡。字條中寫到：

一樁極大的不幸發生在卡爾的身上，這是他自己一手造成的，我

無聲的歡樂頌
用音樂征服命運的貝多芬

希望他能夠獲救，請您一定要馬上過來。卡爾的頭上有子彈，你認為應該怎樣處理呢？只有趕快過來，為了上帝，你趕快來！

霍爾茲拿了字條，趕緊就往史美泰納醫生家中跑去。這時，另外一位外科醫生已經趕來了。

卡爾使用手槍是個外行，因此有一支槍射出的子彈根本就沒有打中他，而另一顆子彈雖然打中了他，但也只是擦破了皮肉而已，並沒有擊穿他的頭骨。因此，卡爾是不會因此而喪命的。

顯然，卡爾是決定自殺的。但當他找到一個合適的地方，並對著自己的頭顱舉起手槍時，他產生了一絲猶豫。也就是這一絲猶豫而發生的直覺讓他害怕起來，手指也變得僵硬了，因而手槍射出的子彈才沒有打中要害。

卡爾獲救後，貝多芬便離開了。

這時，卡爾對大家說：

「只要再也聽不到他的呵斥，只要他再也不到這裡來，什麼都行，怎麼樣都可以！」

他還威脅大家說：

「如果有誰再提到他的名字，我就撕去頭上的繃帶。」

後來，當母親問及他自殺的原因時，卡爾說：

「我厭倦了生活……我不願再過這種牢獄似的生活了。」

為了盡快治好卡爾的傷，得找到一個合適的地方休養才行。這時，貝多芬的另一個弟弟約翰邀請他們一同去他在格尼遜道夫的夏季別墅

第十七章 《第九交響曲》與卡爾自殺
<div align="right">（三）</div>

中過些日子。

　　貝多芬經過思考後，接受了約翰的邀請。而在從前，貝多芬曾經多次拒絕約翰的邀請。因為貝多芬實在難以接受約翰的妻子。這次雖然他接受了邀請，但還是要求約翰同意並保證他的妻子只能以女傭人的身分出現在別墅當中，他才願意到約翰家中去。

無聲的歡樂頌
用音樂征服命運的貝多芬

第十八章 在病痛的折磨中辭世

凡人照樣可以透過奮鬥促成其不朽。

——貝多芬

無聲的歡樂頌
用音樂征服命運的貝多芬

（一）

貝多芬、卡爾和約翰三人在路上單調的度過了兩天的時光。卡爾**鬱鬱寡歡**倚靠在馬車的角落裡，頭上包著繃帶；約翰身材瘦長，手上戴著雪白的手套，身穿一條咖色的騎士褲。他華麗的衣飾和他的兄長貝多芬比起來，真是反差極強。而貝多芬所穿的衣服則透露了他當時極其抑鬱的心情。

辛德勒說，經過這場災難之後，貝多芬看上去「像一個七十歲的老翁」。而當時，他才只有五十六歲。

約翰也覺察到了貝多芬與侄子卡爾之間的緊張關係。起初貝多芬拒絕到他這裡來，而且態度很生硬，並把他的妻子視作敵人。約翰覺得，貝多芬是一個很難伺候的客人。

卡爾走上自殺之路，很多人都認為是被貝多芬逼的。其實世人所不知道的是：作為一個音樂家，貝多芬為教育卡爾而犧牲了自己的藝術和健康。他們同樣不知道，最後促使卡爾做出這種絕望的、令人痛惜的舉動的直接原因，也是貝多芬這位伯父不當的愛所導致。

到了約翰家中後，貝多芬依舊採取以往的做法：白天教育卡爾學習，晚上則將他鎖在房中，目的完全是想將他引入正道。

約翰叔叔很同情卡爾，約翰的妻子也很憐憫他，並稱讚他的音樂天才，尤其是當他與貝多芬一起二重奏時。

卡爾可以適當外出活動，後來，他就經常到克雷姆去。經過貝多

第十八章　在病痛的折磨中辭世

(一)

芬的一再查問才知道，原來卡爾經常與克雷姆鎮上的士兵一起去劇院，在彈子房裡玩耍。

貝多芬知道後，便以卡爾不專心學習為理由而禁止他再外出，但又擔心卡爾會做出其他傷害自己的舉動來。

對於卡爾，貝多芬是既溺愛又懼怕。

卡爾感到自己十分委屈，伯父太不講道理了，將自己四周的所有人都看成仇敵一樣。叔叔約翰也經常因為卡爾的事被貝多芬所罵，因為他也不能完全按照這位兄長的意見辦事，對卡爾的母親也過於遷就。

在格尼遜道夫，卡爾的傷很快就恢復了。兩個月後，卡爾雖然已經習慣了這裡的鄉間生活，但貝多芬還是希望能回維也納去。

十二月一日一早，貝多芬和侄兒卡爾就動身了。他們租來了一輛破舊的馬車，雖然很慢，但也沒有更好的辦法。貝多芬睡在沒有一點熱氣的車上，歐洲冬夜的嚴寒在侵襲著、摧殘著他的軀體。

到了半夜時分，貝多芬「第一次有了生病的徵兆，一陣接一陣劇烈咳嗽起來，體內也如刀割般疼痛。他喝了一杯冰冷的水，睜開雙眼，等候著白天的來臨」。

第二天白天，馬車走了近十個小時，到傍晚時分，他們才回到舒懷頓斯班納寓所。當卡爾將他扶下車時，貝多芬明顯感到自己身體衰弱、精神頹喪。

貝多芬生病了，卡爾負責照顧他。但辛德勒卻不贊成由卡爾來照料貝多芬，因為他認為卡爾缺少仁愛之心。據說卡爾在離開貝多芬的

無聲的歡樂頌
用音樂征服命運的貝多芬

病榻之後，便終日泡在彈子房裡，也不去找醫生。

到了十二月四日，卡爾說他學校中的功課很忙，沒有時間照顧伯父貝多芬，於是就寫了一張紙條給霍爾茲，上面寫了貝多芬所講的話：

「我希望能夠見到我的朋友，我生病了，同時最好能在床上醫治。」

霍爾茲很快幫貝多芬找來了一位名叫華魯赫的醫生。

華魯赫醫生為貝多芬檢查一下後，認為他患了肺炎，還有吐血的症狀，呼吸也非常困難。經過一番救治後，貝多芬的病情才稍有所好轉，過了危險期。

到了第五天，貝多芬可以坐起來了，並且還能適當地活動活動。第七天時，他可以下床走一走，並且能寫一些字條。

其實，貝多芬肺部的毛病已經有一年多的時間了。儘管他從未想到自己的消化系統也會有毛病，但侄兒卡爾的惡劣品行使他受到了太大的打擊。在格尼遜道夫生活期間，貝多芬就有膽汁過多的毛病。

接著，貝多芬又患上了黃疸病。病痛折磨得貝多芬內臟疼痛，隨後又出現了水腫。

華魯赫醫生認為，這些水分一定要立刻抽去才行，於是又請來了另一名醫生，經會診後，兩人便從醫院請來了外科醫生西勃德，並共同為貝多芬抽腹水治療。

到了十二月二十日，醫生們已經為貝多芬抽出了五瓶半的水。貝多芬感到自己得救了，並對醫學科學充滿了信心。

(二)

在這生病的半個月中，貝多芬收到了兩件禮物，一件是普魯士王子送給他的戒指，以表示其對《第九交響曲》的深深敬意；另一件禮物則是四十卷由阿諾特博士所編撰的亨德爾作品。貝多芬常常將亨德爾排在所有作曲家的前面，因而這套書的出版無疑也讓貝多芬感到十分高興。

另外，辛德勒還帶給貝多芬一些舒伯特的作品，這讓貝多芬大為驚奇。貝多芬躺在床上，一頁一頁看著舒伯特的樂譜，接連看了好幾天。他越看越高興，簡直愛不釋手。

又過了一些日子，到了一八二七年一月二日，卡爾終於加入了軍隊。這對貝多芬來說，又是一樁讓他快樂的事。因為卡爾在他身邊時，兩人常常會發生無數的惱怒與爭吵。

到軍隊後，卡爾只寫過一兩封信給貝多芬，而且信中也都是敷衍之詞，從此就再也沒有消息了，貝多芬也再沒有見過他的侄兒。

在卡爾離去的當天，貝多芬就寫了一封信給巴哈醫生，指定卡爾為自己唯一的繼承人。這封重要的信件並不是當時就送出去的，因為勃朗寧反對將貝多芬的財產進行分配。經過一些爭論和拖延之後，貝多芬還是按照自己的意願，將遺產全部給了卡爾。

從這時起，貝多芬的病情便時好時壞。而且在一月底，他還要再進行一次手術。

無聲的歡樂頌
用音樂征服命運的貝多芬

　　從華魯赫醫師的表情上，貝多芬也看出自己病情是在逐漸惡化的，因為他所用的藥品一天比一天增多。

　　最終華魯赫還是無計可施，便打算另外請一位名叫瑪爾法蒂的醫生前來，並讓辛德勒去辦這件事。

　　瑪爾法蒂是茜麗莎的叔叔，在一八一三年時曾陪伴過貝多芬，但貝多芬曾有一次對他十分無禮，此後雙方的關係便開始變得冷淡起來。

　　所以，當辛德勒找到瑪爾法蒂醫生並說明來意後，瑪爾法蒂醫生並沒有馬上答應辛德勒的請求，他說：

　　「請您告訴貝多芬，他是一位音樂大師，讓他知道，我和其他同伴也希望生活在音樂之中。」

　　他沒有表明自己不願意前往的理由，是因為貝多芬非常頑固而不肯鎮靜下來。

　　在辛德勒第二次拜訪之後，瑪爾法蒂醫生才於一月十九日來到貝多芬的病床之前，和他恢復了友好關係。

　　瑪爾法蒂醫生的治療方法與華魯赫恰好相反，他將貝多芬所用的所有藥物都換掉，並且允許貝多芬飲一些冷酒，好讓貝多芬能夠清醒過來。

　　貝多芬視瑪爾法蒂醫生如救世主一般，但可惜的是，瑪爾法蒂醫生的各種嘗試也只能增加貝多芬的水腫；而冷酒，也正如華魯赫醫生所說的那樣，只會刺激貝多芬衰弱的器官。

　　於是，華魯赫醫生再次被請了回來，擔任貝多芬的主治醫師。

第十八章 在病痛的折磨中辭世
（二）

貝多芬病重的消息很快就傳遍了全歐洲，很多朋友都來看望他、安慰他。

二月間，韋格勒曾給貝多芬來過一封信，建議貝多芬重返波昂。

貝多芬給他寫了回信，並對自己的遲覆表示歉意。在這封信中，貝多芬流露出一種濃烈的思鄉愁緒：

我的腦中常常鑄成一個答覆，但當我要筆錄下來時，我又常把筆給弄丟了。我記得你常賜給我愛，比如你將我的房間粉刷得雪白，這使我多高興啊！這跟馮·勃朗甯夫人家還有什麼區別呢？我仍舊思念著你的勞欣。你可以看到，所有在我幼小時給予我愛的人，至今仍能讓我感到無比親切。

即使垂暮多病，貝多芬還依然是個壯心不已的人，因此他還在信中寫到：

如果我能永久讓繆斯熟睡，那麼，她恐怕不會去震醒更堅強的人。我仍然希望帶給世界幾個偉大的作品，然而，像每一個年老的人一樣，在人世間的生活總會要結束的。

三月初，貝多芬又向朋友們訴說自己病中的經濟狀況：醫療費用不斷增加。

「差不多有一個半月的時間，我連一個音符也沒有寫過。我的薪金只夠付我半年的租金，所剩的僅有百十來個弗洛林了。」

因此，他希望倫敦交響音樂會能夠為他舉辦一次音樂會，以籌集一些資金，為他治療疾病提供幫助。

無聲的歡樂頌
用音樂征服命運的貝多芬

　　這封信發出後，倫敦交響音樂會立刻就給貝多芬寄來了一百英鎊，這件事讓貝多芬在重病之中感到舒服一些，並且也的確解決了一些費用問題。

　　可是，貝多芬的病情卻變得越來越沒有希望了。

　　三月二十三日，赫梅爾一家去看望了貝多芬。辛德勒記下了這次讓他終生難忘的會見：

　　他軟弱而憂鬱的躺臥著，眼睛的光不時在閃爍，從嘴裡再也不能吐出一個字來，儘管他的嘴還在動。他的手抓著一條手帕。我母親用繡著花的、漂亮的手帕在他臉上來回擦了幾次，擦乾了他的面部。我看到了，並將永遠記住從他那雙眼中所流露出來的對母親的感激之情。

　　就在這一天，貝多芬寫下了只有一句話的遺囑：

　　「無條件將我所有的一切都歸諸於我的侄子卡爾。」

　　華魯赫想讓貝多芬知道，現在他已經到了接受最後一次洗禮的時候了，如果他願意接受的話。貝多芬同意了華魯赫的建議。

　　洗禮儀式就在次日早晨（三月二十四日）舉行的。貝多芬最後一次寫下了自己的名字，同時將《升 c 小調弦樂四重奏》（作品第一百三十一號）的所有權送給了司格脫，並再次表示了對倫敦交響音樂會的感謝。

　　大約一小時後，司格脫從梅耶那裡帶來了一瓶萊茵酒，將它放在貝多芬的病床邊。

　　貝多芬看見了，喃喃說：

第十八章 在病痛的折磨中辭世
（二）

「可憐，可憐，太遲了……」
這是貝多芬所說的最後一句話。

（三）

　　三月二十六日下午三點，貝多芬的小屋裡，勃朗甯和辛德勒守在他的病床邊，還有貝多芬的弟弟約翰和他的妻子、司蒂芬 · 馮 · 勃朗寧和他的兒子等人。藝術家約瑟夫 · 坦爾斯切坐在床邊上，開始為貝多芬作畫，但司蒂芬用手勢極力表示反對，坦爾斯切只好悄悄離開了。

　　不一會兒，勃朗甯和辛德勒便走到屋外，他們準備去尋找一塊墓地。他們的願望是為貝多芬找到一塊好的墓地。

　　這時，房間中只剩下兩個人了，分別是漢特魯 · 白蘭納和貝多芬的弟媳約翰 · 貝多芬夫人。

　　漢特魯 · 白蘭納寫下了一段有關貝多芬臨終前的文字：

　　約翰 · 貝多芬夫人和我一起等候在死氣沉沉的房間中，這是貝多芬生命的最後一刻。他已經失去知覺多時了，此時此刻，他的喉嚨中發出「噠噠」的聲音，從下午三點到五點之間一直都這樣。突然，天空中閃了一下電光，接著響起了一陣轟隆隆的雷聲，令人炫目的光彩照亮了這間偉大音樂家的死亡之屋……這個不可預期的大自然現象，讓我我深感驚奇！

　　貝多芬睜開了眼睛，舉起了他的左手，作出了最後幾個動作；同時，他的面部好像有一種極其奇怪、極其恐懼的表情，好像是想說：「惡魔，我要向你挑戰！你不會得勝的，上帝是在我這一邊的……」當他

第十八章 在病痛的折磨中辭世
(三)

舉起的手放下時，他的眼睛已經半閉了。我的右手放在頭上，左手放在胸前，一點兒氣都不敢出，就連心臟都好像不敢跳動一下似的。

一八二七年三月二十六日下午五點，偉大的音樂家貝多芬去世了。

至此，西方最明亮的一顆藝術之星隕落了。

這時，屋外大教堂的塔樓上傳來了一陣沉重而肅穆的鐘聲，好像是為了送大師的靈魂回歸天堂。

貝多芬安息了，他的英名卻將永垂不朽！

次日清晨，貝多芬的幾個朋友都在他的家中，盡力為去世的貝多芬服務著，為他整理所有檔案。他所留下的七個銀行存摺一定得找到，這樣才能計算出他的財產數額。勃朗甯和辛德勒到處找尋，但都毫無結果。而約翰則冷冷看著他們。隨後，他們又去找霍爾茲。

霍爾茲是貝多芬最信任的財政顧問。他在貝多芬寫字台的一個祕密抽屜裡發現了如下東西：一束銀行支票，一封由貝多芬用鉛筆寫給他「不朽的愛人」的信，第三件是茜麗莎 · 馮 · 勃朗斯維克的照片。這些就是貝多芬的所有遺物，而且都是具有永久意義的遺物。

這些財物的價值對於貝多芬的侄子卡爾來說，已經是一筆不小的數目了。

當貝多芬告訴辛德勒和勃朗寧，他自己決定向倫敦請求幫助時，兩人曾提醒他使用銀行存摺上的錢，可貝多芬卻大發雷霆，不讓他們再提及此事，因為那些錢都是要留給侄子卡爾用的。

可見，貝多芬對卡爾的愛是十分深切的，雖然他愛的方式不一定

無聲的歡樂頌
用音樂征服命運的貝多芬

正確，雖然卡爾常常讓他傷心失望。

（四）

貝多芬去世之後，整個維也納都沉浸在一片悲痛之中。

一八二七年三月二十九日下午，人們為貝多芬舉行了盛大的葬禮。

葬禮由勃朗甯和辛德勒主持。當天早晨，群眾們都開始向舒懷頓斯班納寓所聚攏過來，並擠滿了街道和廣場，希望能夠再最後見一面偉大的音樂家貝多芬。

這一天天氣晴朗，暖風吹拂著大地，仿佛帶來了春的氣息。貝多芬的遺容開始沿途展示，供人們瞻仰。這也大大增加了整個街道上的悲哀的氣氛。所有沉浸在悲痛中的人們，都在心中默默為他們所敬愛的偉大音樂家祈禱。

在舉行葬禮這一天，為了表示哀悼，各個學校都放假了；來送殯的人簡直是人山人海。粗略估計一下，大約有兩萬人參加了貝多芬的葬禮。維也納的街道交通也為之堵塞，甚至出動了軍隊維持秩序。

裝殮著貝多芬遺體的棺材放在寓所前的廣場上，四周圍著的是貝多芬的密友和崇拜者。音樂家、劇作家、詩人等，他們都主動穿上了黑色的禮服，並在袖口插上白玫瑰。

這時，辛德勒將一面特別訂購的棺衣覆蓋在靈柩上，上面擺滿了用最漂亮的花環裝飾起來的十字架、《聖經》和精美的維也納榮譽勳章。

隨後，希弗拉特帶領著一班樂隊開始演奏悲傷的音樂，其中有兩

無聲的歡樂頌
用音樂征服命運的貝多芬

首，就是由貝多芬親自創作的。

送葬的人中，有很多著名的音樂家。抬靈柩的，是歌劇院八位著名的音樂家；扶靈柩的，是貝多芬的學生和那些晚輩音樂家們，一共有三十六個人。舒伯特也是這三十六人中的一個。他們都高高舉著火把，緩慢行進著。

當佇列經過勃朗甯的住所時，裡面便奏響了從貝多芬創作的《A大調鋼琴奏鳴曲》（作品第二十六號）中選出來的《葬禮進行曲》。

人們一起合唱著貝多芬生前所創作的樂曲，緩緩走向墓地，期間只聽見一片嗚咽聲和哭泣聲。

另一場音樂是在墓地中演奏的。在教堂裡，唱詩班唱著西弗拉特所作的詩，在屋中朗誦著卡斯坦利的詩，在墓地上又朗誦了馮 · 舒里赫泰男爵的詩，格立爾柏薩也寫了一首葬禮短詩。

與三十六年前莫札特的葬禮相比，貝多芬的葬禮要隆重得多。莫札特的葬禮只有寥寥數人參加。貝多芬的葬禮就不同了，無數群眾都肅立默哀，並低下了他們高貴的頭。

在墓地裡，貝多芬生前的好友、奧地利戲劇家格里爾帕朗誦了他寫給貝多芬的著名悼詞。悼詞中是這樣寫的：

他是一個藝術家，有誰能跟他並肩站在一起嗎？

他是藝術家，在任何方面都是個頂天立地的人。

他不肯隨便和人家接近，因為他不肯趨向人流。

因為他沒有遇到可以和他較量的人，所以他生活在孤獨中。

第十八章 在病痛的折磨中辭世

<div align="right">（四）</div>

　　他儘管孤傲，但仍富有人情味，他愛家人也愛這個世界……

　　貝多芬，這位世界著名的音樂大師，以他頑強的毅力和過人的天分，為人類留下了豐富的遺產，同時也為音樂界開闢了一條新的道路。直到現在，我們仍然認為：貝多芬永遠都會是音樂史上的巨人。難怪舒曼會說：

　　「用一百棵百年以上的大橡樹，在大地上寫出他的姓名，或者把他雕刻成巨大的雕像，就像保羅梅安斯大教堂一樣，他可以像他生前那樣，居高臨下俯瞰群峰。當來因河上的船隻經過這裡的時候，當有陌生人問起這個巨人的名字時，每個小孩都會回答——那就是貝多芬。」

無聲的歡樂頌
用音樂征服命運的貝多芬

貝多芬生平大事年表

一七七〇年 路德維希 · 范 · 貝多芬出生於德國波昂

一七七八年 跟隨艾登學習管風琴，並於同年第一次登台演出。

一七八一年 離開學校，專心學習樂理、風琴和提琴。

一七八二年 在聶斐門下正式學習音樂。

一七八四年 新登基的弗蘭茲委任貝多芬為第二任宮廷樂師，並支付薪金。

一七八五年 拜李斯特為小提琴老師，並創作三首鋼琴四重奏。

一七八七年 在維也納逗留時，曾拜訪過莫札特。

一七八七到一七八九年 創作《f 小調前奏曲》、兩首前奏曲和兩首鋼琴三重奏等。

一七九〇年 創作《騎士芭蕾》（獻給華爾斯坦。一七九一年三月六日上演）

無聲的歡樂頌
用音樂征服命運的貝多芬

一七九二到一七九五年　創作作品第 1，2，3，87，103，19，46，129 號等。

一七九五年　結束學業，在維也納第一次公開演奏自己的作品，三首鋼琴三重奏出版。

一七九六年　遊歷布拉格、德勒斯登、萊比錫和柏林。

一七九六到一七九七年　創作了《降 E 大調弦樂五重奏》（作品第 4 號）、兩首鋼琴和大提琴奏鳴曲（作品第 5 號）以及作品第 6，7，8，25，16，71，816，15，65，51（1）號。

一七九八年　聽覺日漸減弱，其一生的苦悶、煩擾和壓抑即始於此。

一八〇〇到一八〇一年　創作作品第 17，18，22，23，24，26，27，28，29，37（即《第三鋼琴協奏曲》），43，85，51（2），49 號等作品。

一八〇二年　創作作品第 30，31，33，34，35，40（即 G 大調浪漫曲），50（即 F 大調浪漫曲）和 36 號（即《第二交響曲》）等作品。

一八〇三到一八〇四年　創作《第三交響曲》，進入創作的成熟期。

一八〇四年　改原來獻給拿破崙的《第三交響曲》為《英雄交響曲》。

一八〇五年　首次公演《英雄交響曲》。

一八〇四到一八〇五年　創作作品第 32，53，54，57，56 和 72 號等作品。

一八〇六年　首次演奏《D 大調小提琴協奏曲》，創作《第四鋼琴協奏曲》、三首弦樂四重奏（作品第 59 號）和《田園交響曲》等作品。

一八〇七到一八〇八年　創作《命運交響曲》、《田園交響曲》以及作品第 62，69，70，80 和 86 號等作品。

一八〇九到一八一〇年　創作《第五（皇帝）鋼琴協奏曲》、《埃格蒙特》以及作品第 74、76、77、78、79、81（a），即《鋼琴奏鳴曲》，75，83 和 95 號等作品。

一八一一到一八一二年　創作《第七交響曲》、《第八交響曲》及作品第

96，97，113 和 117 號等作品。

一八一三年 寫完《威靈頓的勝利》。

一八一三到一八一四年 創作作品第 89，90，94，115，118，116，91，136 號等作品。

一八一五到一八一六年 創作作品第 98，101，102，112，108 號等作品。

一八一七年 創作《五重奏賦格》（作品第 137 號）。

一八一八年 創作《B 大調鋼琴奏鳴曲》（作品第 106 號）

一八一九年 開始寫《彌撒祭曲》。

一八二一年 創作第 110 號鋼琴奏鳴曲。

一八二三年 《彌撒祭曲》完成。

一八二四年 《第九交響曲》完成，創作《弦樂四重奏》（作品第 127 號）。

一八二五年 創作最後幾首弦樂四重奏，在維也納首演《第九交響曲》。

一八二六年 計畫寫作《第十交響曲》，重病。

一八二七年三月二十六日 因病在維也納辭世。

官網

國家圖書館出版品預行編目資料

無聲的歡樂頌：用音樂征服命運的貝多芬 / 盧芷庭著 . -- 第一版 . -- 臺北市：崧燁文化 , 2020.08
面； 公分
POD 版
ISBN 978-986-516-443-0(平裝)
1. 貝 多 芬 (Beethoven, Ludwig van, 1770-1827) 2. 音樂家 3. 傳記
910.9943　　　　　　　　109011488

無聲的歡樂頌：用音樂征服命運的貝多芬

臉書

作　　者：盧芷庭　著

發 行 人：黃振庭

出 版 者：崧燁文化事業有限公司

發 行 者：崧燁文化事業有限公司

E - m a i l：sonbookservice@gmail.com

粉 絲 頁：https://www.facebook.com/sonbookss/

網　　址：https://sonbook.net/

地　　址：台北市中正區重慶南路一段六十一號八樓 815 室

Rm. 815, 8F., No.61, Sec. 1, Chongqing S. Rd., Zhongzheng Dist., Taipei City 100, Taiwan (R.O.C)

電　　話：(02)2370-3310　　傳　　真：(02) 2388-1990

總 經 銷：紅螞蟻圖書有限公司

地　　址：台北市內湖區舊宗路二段 121 巷 19 號

電　　話：02-2795-3656　　傳　　真：02-2795-4100

印　　刷：京峯彩色印刷有限公司 （京峰數位）

── 版權聲明 ──

本書版權為源知文化出版社所有授權崧博出版事業有限公司獨家發行電子書及繁體書繁體字版。若有其他相關權利及授權需求請與本公司聯繫。

定　　價：295 元

發 行 日 期： 2020 年 8 月第一版

◎本書以 POD 印製